ARTS & CRAFTS

美術與工藝鑑賞入門

ARTS & CRAFTS

美術與工藝鑑賞入門

史帝芬‧亞當斯◆著

王淑燕◆譯

果實

ARTS & CRAFTS──美術與工藝鑑賞入門
The Arts and Crafts Movement

作者◆史蒂芬・亞當斯（Steven Adams）
譯者◆王淑燕
總編輯◆王思迅
主編◆張海靜
副主編◆林淑雅
特約編輯◆吳妍儀
封面設計◆黃子欽
內文排版◆紫翎工作室
行銷企畫◆黃文慧
發 行 人◆蘇拾平
出版◆果實出版
　　　城邦文化事業股份有限公司
　　　台北市中正區信義路二段213號11樓
　　　電話：(02) 2356-0933　傳眞：(02) 2327-9210
發行◆英屬蓋曼群島商家庭傳媒股份有限公司城邦分公司
　　　台北市中山區民生東路二段141號2樓
　　　讀者服務專線：0800-020-299　24小時傳眞服務：02-2517-0999
　　　讀者服務信箱E-mail：cs@cite.com.tw　劃撥帳號：19833503
　　　戶名：英屬蓋曼群島商家庭傳媒股份有限公司城邦分公司
香港發行所◆城邦（香港）出版集團
香港灣仔軒尼詩道235號3樓
電話：(852)2508-6231　傳眞：(852)2578-9337
新馬發行所◆城邦（新馬）出版集團
Penthous 17, Jalan Balai Polis, 50000 Kuala Lumpur, Malaysia.
電話 (603) 9056-3833　傳眞 (603) 9056-2833
印刷◆新加坡 Star Standard Industries（Pte）Ltd.
出版日期◆2005年5月初版
定價◆ 499元
ISBN 986-7796-28-4
有著作權・翻印必究

國家圖書館出版品預行編目資料

Arts＆Crafts美術與工藝鑑賞入門／史蒂芬・
亞當斯（Steven Adams）著：王秋燕
譯 .--初版 .--臺北市：果實出版：家庭
傳媒城邦分公司發行，2005〔民94〕
面：　公分
參考書目：面
含索引
譯自：Arts and crafts movement
ISBN 986-7796-28-4（精裝）

1.美術工藝
960　　　　　　　　　　　　93023777

致謝：The Architectural Press, London; Brooklyn Museum, N.Y.; Chapel Publishing, London; The Frank Lloyd Wright Foundation, Arizona; Garland Publishing, N.Y.; Harper Row, London; Lawrence & Wishart, London; Open University, Milton Keynes; Phaidon, Oxford; Rutledge Kegan Paul, London; P. Smith, Santa Barbara.

目　次

前言		7
第一章 ▉ 開創者		13
第二章 ▉ 英美兩地的先拉斐爾派		27
第三章 ▉ 莫里斯公司		39
第四章 ▉ 大不列顛的手工技藝同業公會		57
第五章 ▉ 美國的手工藝典範		75
第六章 ▉ 唯美主義的作風		93
第七章 ▉ 歐洲的貢獻		109
參考書目		126
中文索引		127

前　言

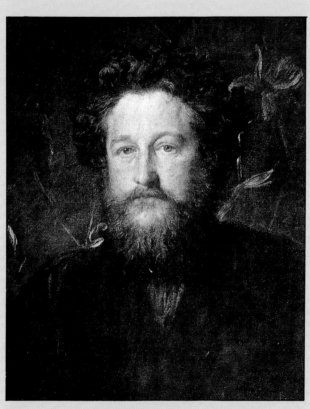

莫里斯的肖像。

莫里斯是這一波美術與工藝運動的奠基者，書籍、字體、紡織品、家具的設計師，同時是藝術和政治兩方面的多產作家。

莫里斯也是第一個將卡萊爾和羅斯金的烏托邦理想，落實到實用形式上的人。

右：卡萊爾畫像。阿
米特各應勞倫斯之請
所繪。

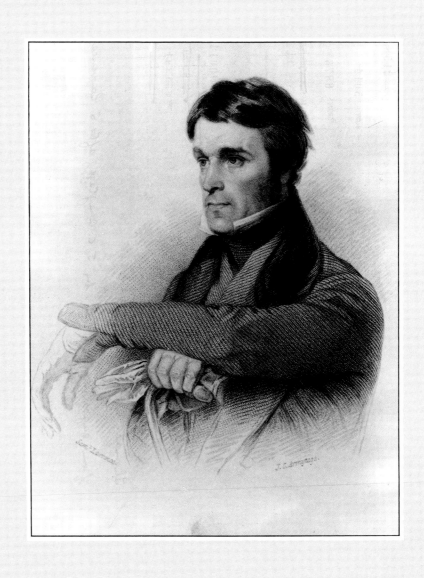

美術與工藝運動肇始於十九世紀的下半葉。這項運動結合無數的藝術家、作家和一群藝匠，由於涉及的範圍太廣，以至於很難精確界定到底什麼是「美術與工藝」。我們只能說這個運動的先驅中有些人相當保守謹慎，他們渴望回歸到中世紀，其他人卻是社會主義分子和熱情改革者。他們之中某些人如羅斯金（John Ruskin）認為，美術與工藝的美學其實就是清教徒主義（Protestantism）。但是其他人如建築師普金（Augustus Welby Pugin）則認為，中世紀風格的復活和天主教教義之間存在著明顯的密切關係。此外，捲入這波浪潮中的男女藝匠們，也以各種的身分活躍在業界，他們是建築師、印刷專家、裝訂專家、陶藝家、珠寶匠、畫家、雕刻師及家具師傅等等。運動中某些成員，如設計師莫里斯（William Morris）和阿斯比（C. R. Ashbee）十分珍惜手工技藝，傾向於拒絕為大眾市場生產的機會；其他人如建築師萊特（Frank Lloyd Wright），則樂於享受機械生產所帶來的創造性與社會性優勢。

到了一八七〇年代，美術與工藝運動內容更多樣化，當時英國對美術與工藝重燃的興趣也輸出海外，並接枝到當地固有傳統之中。美國在政治上強烈傾向個人主義、偏好簡樸與手工物品，復興手工藝傳統具有引起共鳴的吸引力。有意思的是，早在卡萊爾（Thomas Carlyle）或羅斯金等評論家描寫工業主義的恐怖、或頌揚英國中世紀鄉村之前數十年，美國的震教徒社區（Shaker communities，譯按：美國的一支宗教團體，在共同社區中過簡樸生活而且不婚）就已製作、興建了許多簡樸家具與建築物，與美術與工藝運動的創造性和社會理想相呼應。恩格斯（Friedrich Engels）雖然與震教徒的宗教信仰畫清界線，但卻讚賞他們在類似社會主義式的環境下生產、販賣所有工藝品。

美術與工藝在十九世紀後半葉復興，體現了一個豐富多變的政治、宗教與美學觀念傳統，這些觀念在許多不同媒體中都有其表現形式，但大略來說，美術與工藝運動中還是有些共通原則和信條。他們相信一個精心設計的環境，透過美麗又兼具巧藝的建築物、家具、織錦掛毯和陶器的結合，能同時為生產者與消費者改善社會生活品質，這正是十九與二十世紀美術與工藝運動的共同主題。從十九世紀中葉莫里斯提出這道方針後，在歐美的同道即不斷複述類似的理念。

社會的物質與道德結構相關，隨著這個觀念出現，大家對於製造工藝品時的工作環境產生了新的興趣。真正符合美術與工藝傳承目的的建築物或家具，不只是好看而已，同時也是讓人滿足的勞動成果，因為這樣的勞動既讓工匠免去了單調、煩悶又讓人異化的工廠作業，也讓人從簡樸的手工藝技巧中獲得樂趣。運動先驅如卡萊爾、特別是羅斯金和莫里斯，實際上早就將勞動看成神聖的儀式，他們強調，透過技藝勞動，世間男女不只表現出個人的創造力，也體現了人性真髓。莫里斯在他的《社會主義演講集》（Lectures on Socialism）中寫到：「藝術即人類勞動中歡樂的表情」，這個表情在工業化工廠的作業壓力之下根本不可能出現。莫里斯又說：「自從每個人……都必須以某種特定方式進行生產，結果是在當前這種體制下工作的多數正直之人，非得過不快樂的生活，因為他們的工作……實在了無趣味。」更淺白地說，直到莫里斯當時的維多利亞社會中，「幸福只可能出現在藝術家和小偷身上」。

出於同時提升美學標準和改善工作條件的願望，美術與工藝運動內部激發出更進一步的信念，許多活躍份子都普遍接受：無疑在過去某年代中，曾經存在過一個物質和道德結構上都好上千百倍的社會，那可能是英國的中世

右：羅斯金，倫敦曼
歇爾收藏（Mansell
Collection）中的一張
早期照片。

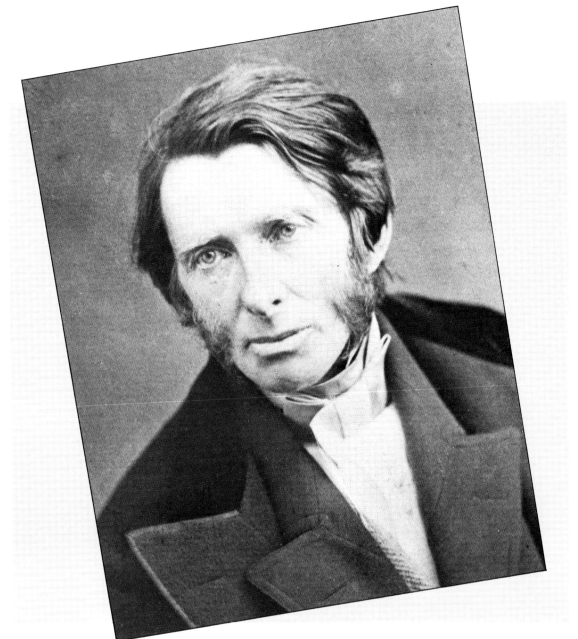

紀，或美洲的拓荒年代。相反的，工業時代的
資本主義潮流是爲利潤而非需要而生產，結果
是設計拙劣的產品，而且總是犧牲了對消費者
的美學吸引力與勞動人口的福利。這種悲慘處
境與前工業化時代的情景成了對比。一般認爲
在前工業化的時代生產過程是在更爲健全的環
境中進行的。中世紀社會的手工藝雖然沒有現
代社會那種「轉動引擎的精確性」，但卻保有羅
斯金讚賞有加的人性感覺。一八五三年出版的
《威尼斯之石》（The Stones of Venice）第二卷
〈歌德風格的本質〉（The Nature of Gothic）之
中，羅斯金強調：「你要不是把自己變成工
具，就是讓自己作爲上帝創造出來的人，但你

不可能身兼兩者。人生來不是要以工具式的準
確性工作，並非凡事都要精確、完美。一旦執
意要在人的身上要求精確，要他們的手指頭像
齒輪一樣地測量刻度，教他們的手臂像圓規一
般地畫出弧線，那就得毀掉他們的人性。」

因此，前工業社會被認爲保存了工業資本
主義社會缺乏的人性元素。雇主和支薪奴隸的
關係（建立於異化人的機械化工廠勞動之上），
並未束縛前工業化社會中的人；相反地，他們
生活在以工作坊爲中心的人性社區裡，受雇從
事有用又具創意的工作。這種對浪漫化前工業
烏托邦的讚美之情，常見於十九世紀對工業主
義的批判。事實上，此觀點流行的範圍之廣之

強，甚至在馬克思（Karl Marx）的《經濟學哲學手稿》裡也能發現這種浪漫情懷的回響。馬克思並非以他的浪漫主義聞名，不過他確實發現中世紀社會的工作情境值得讚美，在工業化十九世紀的廉價剝削工廠中，絕對缺乏這「熟悉而又人性的一面」。

但在美術與工藝運動浩蕩開展的時代，也不是所有商業利益都被犧牲掉了。莫里斯晚年就對他曾經服膺的工作價值深表質疑，並坦承他的公司所生產的那些真正佳作，其實完全是為富人而製作的。其他無數出於良善動機的工藝投資，雖然始以偉大的樂觀主義，最後卻破產以終。莫里斯的衝突也發生在歐美所有活躍於美術與工藝運動內部的忠誠信徒身上，

原因無他：手工製造的物品遠比機械生產昂貴，必然把原本的目標客戶（生活環境惡劣的大眾）排除在外。他們終究體認到現實：工匠們所要求的社會改革，不可能由運動本身單獨完成，他們也做了各種努力試圖解決困境。

事實上，從許多方面來看，美術與工藝運動史也就是一段不斷妥協的歷史，針對上述困境提出的種種解決方案，也就構成本書的主要架構。此書起點是十九世紀中葉，先拉斐爾派及其同志尋找一處浪漫的避難所，藉以逃離工業主義，繼而描述大西洋兩岸工藝同行的兄弟會或姐妹幫如何發展，最後結束在二十世紀歐美眾多設計工廠的成立；原先的浪漫理想有所折衷，轉而與機械化工業締結良緣。

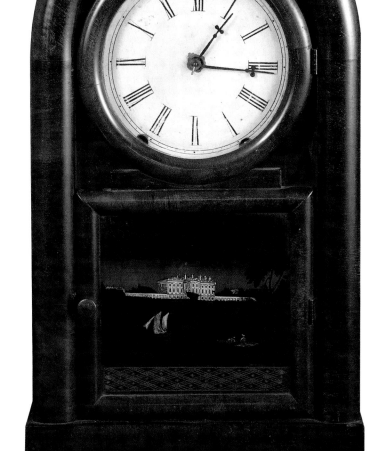

左：歌德風格的美國時鐘，約一八六〇年時由布魯斯特公司製造。歌德風格在十九世紀的美國文化中日形重要，家用品及建築上的表現都很明顯。比起流行於十八世紀和十九世紀早期的古典風格，某些人認為歌德風格是較少誇飾的流行時尚。

開創者

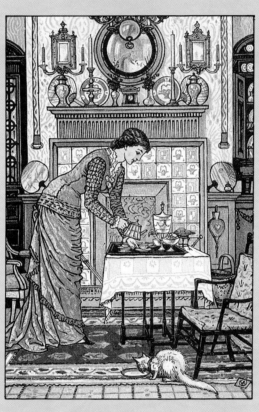

庫克（Clarence Cook）
《美麗之屋》（*The House Beautiful*，一八七八）的標題頁。
《美麗之屋》向自外於歐洲近期文化發展的美國布爾喬亞階級，
介紹富有品味的藝術和設計。

右：帕克斯頓的水晶
宮外部景觀。水晶宮
建於一八五一年，用
來舉辦倫敦的萬國博
覽會。

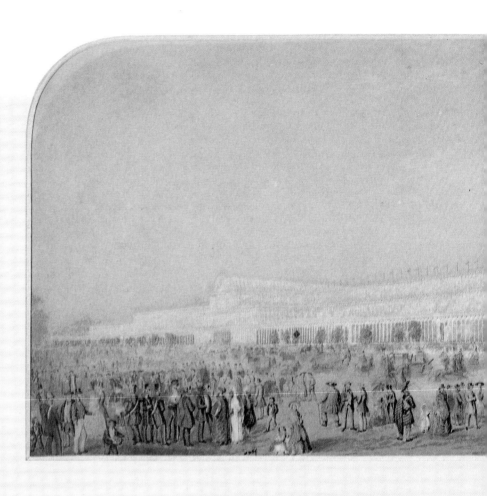

一八五一年五月一日，英國以萬國
博覽會的開幕來彰顯她的工業實
力。博覽會就在帕克斯頓（Joseph
Paxton）的水晶宮（Crystal Palace）內舉行。水
晶宮矗立在倫敦的海德公園，玻璃鋼骨結構，
五百四十九公尺長，四十三公尺高，九十三萬
四千立方公尺的容積量，不到八個月就蓋好
了。博覽會執行委員會祕書長狄格拜爵士（Sir
Matthew Digby），將這項浩大工程視為國家特質
的一種反映；其規模代表全民勇氣和國家實
力，這點從建造速度之快就看得出來。花在這
棟建築物上的資源，則表現了國家的財富；建
築本身的複雜性，也正是全國才智的表徵。此
外根據狄格拜的看法，水晶宮的璀璨還能證明
「英國人對藝術之美，決不是毫不在意的」。這
棟建築物容納了一萬五千個展覽者的作品，總
共分為四大主題：原料、機械類、製造業以及

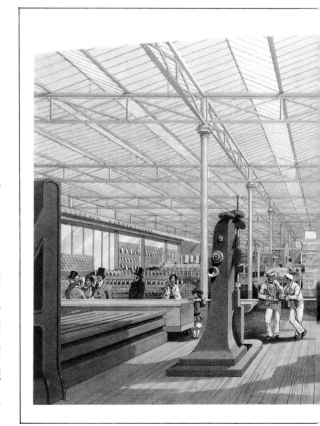

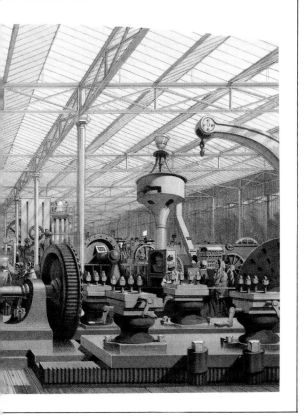

雕刻和美術。維多利亞女皇在回應王夫的開幕致詞時，總結了這次博覽會的目的：「透過鼓勵屬於和平的藝術與工業，以助長……人類共同的利益」，並且也將促進「友善而可敬的競爭……以求人類的利益與幸福。」

但許多維多利亞的臣民，並不像女皇一樣欣賞工業成果與自由國際貿易，他們認為工業化大舉入侵對國家有害無利。十九世紀一開始，許多評論家就已經認清工業雖然能帶來財富，但是也同樣招徠等量齊觀的不幸。早在一八○七年柯貝特（William Cobbett）就觀察到，英國中部工業城卡文崔的兩萬人口中，幾乎一半以上是貧民。工業創造財富，但是那筆財富卻只集中在一小撮人手裡，這創造出了「兩個國度」。財富集於一端的程度有多嚴重，恩格斯描述得最清楚。在《英國勞動階級的處境》（*The Condition of the Working Class in England*）

右：倫敦同業公會會館與巴黎市政廳。選自普金一八三六年出版的《對比》。

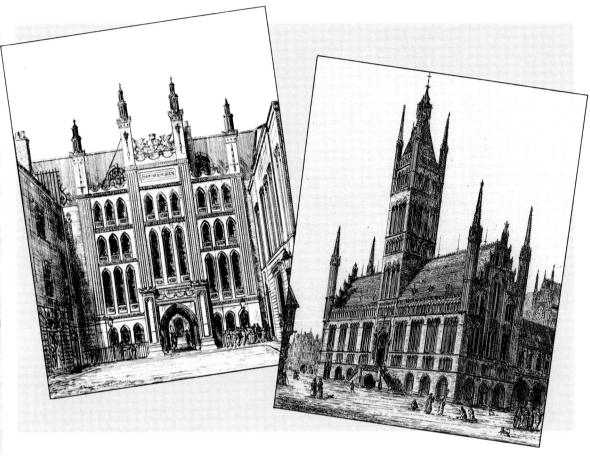

中，恩格斯生動描述了都市貧民的情況，他寫道：

> 到處都是成堆的垃圾與灰燼，倒在門前的髒水匯聚成發臭的水坑；這裡住的盡是窮人中的窮人，工資低得不能再低的工人、小偷以及娼妓業的受害者雜居一地。他們大多都是愛爾蘭人或混有愛爾蘭血統；道德淪喪的漩渦已經將他們團團圍住，讓還沒完全沈沒的人每天都陷得更深；面對著貧窮、污穢和周遭環境中讓人墮落的勢力，他們的抵抗力一天比一天弱。

過去幾個世紀中，各個階層信從的忠誠意識和社會責任感，如今蕩然無存。放任式功利主義的信條解除了富人對窮人的所有責任；有些經濟學家則把恩格斯描述的景況視為不幸的必要之惡。在許多評論家眼裡英國社會生活已經逐漸敗壞，變成了「雇主與支薪奴隸」的國家。

反對這種社會之惡的聲浪，在十八世紀後期與十九世紀以各種形式呈現出來。在光譜的一端，是帶有浪漫色彩的獨身主義「兄弟會」，致力於藝術並標榜騎士精神；這個組織的構想是莫里斯和伯恩—瓊斯（Edward Burne-Jones）在牛津時提出的。兄弟會獻身於精神性事物，並且決定要為工業主義的猙獰面目穿上一層藝術的外衣。光譜另一端則有馬克斯和恩格斯，他們看到的是工業社會內部的階級鬥爭、革命不可避免，而且這個社會終將自取滅亡。在這兩極之間有種種不同的觀點，有人鼓吹民主自由、工業勞動階層的解放，有人則認為國家出路在於復興久已失落的封建理想。許多實例表明，不同派別之間是毫不留情的。不過無論如何，不管是革命派還是浪漫派，這群異議分子和美術與工藝運動中的藝術家及工匠，都有共同的深刻疑慮：工業主義運作下的社會將會愈變愈糟，而不是愈來愈好。

十九世紀上半葉雖然多得是人抗議工業革命的猙獰面目，但這些抗議聲浪常常只是白費力氣；對於不愉快的維多利亞生活，僅提供一種逃避的手段，而不是真的為社會病狀找到治療對策。詩人濟慈作品中的幾個面向，但丁‧羅塞提（Dante Gabriel Rossetti）較早期的某些繪畫，以及同時的一些畫家，還有莫里斯的詩歌，都是這種例子；纖細的藝術感受性向來用以遮蔽世界的現實面。本質上，想像力正是提供了一個逃避實際人生的浪漫避難所。對工業的抗議之聲，在卡萊爾和羅斯金的著作中表達得更有力、更知性、也更有條理；兩人的論述是運動中最重要的催化劑，也是年輕的莫里斯在牛津廢寢忘食研讀的對象。其中特別是羅斯金，對先拉斐爾派和他們的美國同道、還有大西洋兩岸美術與工藝運動的發展，都造成了強大的影響。然而無論是羅斯金或卡萊爾，都難以認同許多運動活躍份子的社會主義信念。這

兩位作家都很保守，尤其是卡萊爾，偶爾還相當反動。但美術與工藝運動還是從他們那裡汲取了一種對現代工業資本主義的明顯嫌惡，這種嫌惡之情超乎感傷層面，並逐漸轉而發展出一個具有實用性的哲學作法。

卡萊爾對於現代黑暗面的撻伐，矛頭指向了一對攣生之惡：機械化工業社會，以及反撲的基進運動。在一八二九年為《愛丁堡評論》所寫的〈時代格言〉（Sayings of the Times）文中，卡萊爾攻擊功利主義的流行觀念：不能以照顧窮人為由而拖累經濟，經濟政策應該只受供需法則左右；也就是說，如果事實證明機械是更有效率的獲利工具，那麼功利主義就主張應該使用機械生產，毋需考慮對生產效率較低的人力有何影響。卡萊爾對搶錢的中產階級充滿了厭惡之情，但是他對跳出來反抗的民主勞動階級運動，也同樣沒什麼好感。卡萊爾認為民主制度只會助長「自由放任」的觀念，還創造出了一個野心與貪婪驅策

左下：瑪約利卡陶盤。由普金設計，年代約在一八五〇年。就像其他後來加入美術與工藝運動的建築師一樣，普金同時設計建築物及其內部陳設。普金也以設計布料、磁磚、金屬製品和彩色玻璃著稱，其中許多作品在一八五一年的萬國博覽會中都有展出。

右：帶著都鐸王朝玫瑰與吊門紋章的壁紙，旁邊有維多利亞女王的姓名縮寫。這是普金為英國國會大廈所設計的。

人互相競爭的國度。十年之後，卡萊爾在〈人民憲章運動〉（Chartism）文中提出說明：功利主義和與之相抗的憲章運動人士所共同缺乏的，是老式封建思想中的社會責任感以及社群意識。卡萊爾解釋，勞動階級提出的民主需求，其實只是群龍無首的群眾盼望有人領導。解決之道在於恢復能擔負社會責任的階層制，由「堅毅心靈」和「高貴靈魂」來領導。事實上，這個解決之道就是回歸中世紀英國的騎士道理想。這些社會條件的重建，將確保農奴能在領主家長式的保護之下工作，勞動將受到尊崇，而且彼此通力合作的約定也會取代那道將支薪奴隸、無生命的機器，與對現金的飢渴捆綁在一起的工業鎖鍊。

對勞動價值羅斯金也作了類似強調，但又特別著重於創意性工作的價值。他表示，機器時代創造了分工狀態，不論男女在這種狀態下都無法享受到工作的成就感。在一八五三年所寫的《威尼斯之石》第二卷中，羅斯金說道：

環顧這屬於你的英式房間，你常多麼引以為傲啊！因為房間做工是那麼好，那麼經得起考驗，所有的裝飾也都如此完美。再仔細檢查一遍這些準確的模製成品，完美的光澤，還有風乾木材與強化鋼鐵精準地互相襯托。對此，你不知多少次心中雀躍，並且認為英國是多麼地偉大啊！因為即使她最微不足道的枝微末節，也都做得這麼周全徹底。但是，唉，如果正確解讀的話，這些無可挑剔的東西，在我們英格蘭卻正是奴隸制度的記號，比起非洲或者古希臘巴斯達的奴隸們更苦澀難堪千萬倍！

羅斯金反對當時維多利亞風格講究精細的設計，因為這完全依賴機械，而機械必然摧毀人類勞力的創造性。但是和許多同代人相比，羅斯金對於中世紀的魅力比較沒那麼感情用事。然而他還是堅持，中古時代的勞動雖然辛苦又常常不甚愉快，但人們畢竟是自動投入的，這種勞動也因此保有尊嚴。樸實手工藝技

術中所體現的尊嚴，解釋了羅斯金爲何對中世紀建築物毫無保留的推崇。他認爲中世紀裝飾教堂的雕刻家具有一種「天馬行空的純眞」，而且也同意，當時的設計比起中世紀顯然更加繁複老練；即使如此，他還是認爲中世紀藝匠的勞動條件比起機械化的單調苦工要健全得多，同時還主張十九世紀社會必然要轉向中世紀精神尋求其救贖。羅斯金強調，產品將會爲了使用的目的而造，不是爲了利潤；近乎機器般的精確性也將被不完美的人工所取代。羅斯金在文章中解釋他對創造性勞動的理想：

讓人開始去想像、思考、嘗試一切值得做的事吧！讓轉動引擎的精確性瞬間消失！讓人的粗糙、笨拙、無能、恥辱加恥辱、失敗再失敗、躊躇又躊躇，全都顯露出來，只要他的完整尊嚴也伴隨而來！

在英國，普金屬於第一批以實用形式，對現代工業環境表達不滿的建築師與設計師。普金使用了一種直追中世紀建築物的風格；他把中世紀建築物的外觀和中古的心靈淨化對等起來，這就讓他有別於許多其他十八世紀末、十九世紀初的歌德復興式運動者。長久以來，歌德式風格或者因其本身華麗如畫的特質而被採用，或是被當作拒斥國際古典潮流的民族主義解毒劑。但無論如何，普金堅持認爲，歌德風格與其說是一種流行時尚，毋寧說是基督教徒情感在建築上的表徵，與當時愚鈍而心靈空虛的功利主義建築，恰恰形成強烈的對照。

一八三五年普金寫了《對照：或中世紀高貴堂皇建築與當今相應建築物之對比，顯示今日品味的衰退》，此書不只是對十九世紀品味的控訴，也非難孕育出這種品味的工業化社會墮落體系。以一四四〇年的一座天主教城鎮，對照大約四百年之後的同一個城鎮，活生生表現出當代建築物令人難過的狀態。在這座十九世紀城市裡，一間間迭經蹂躪的中世紀教堂置身於鐵工廠和煤

右：。座落在紐約百
老匯和第十街上的恩
典堂，由小任偉克所
設計，一八四六年完
工。

氣工廠之間，如同收容所或監獄。控訴隨著更多
中世紀和現代社會之間的對比，繼續進行下去；
他一方面展示中世紀修道院中一個貧窮但衣食無
缺的和樂社群，另一方面卻是現代環形監獄中的
慘狀。雖然羅斯金和莫里斯與普金並無往來（分
別是因為普金的天主教信仰，和他對勞動階級運
動的反感），但歌德復興運動的突破性觀念——
藝術和建築可以扮演救贖與改善社會的角色，日
後在歐美美術與工藝運動許多不同的宣言中，這
個觀念也一再出現。

　　十九世紀中期，美國開始接受歐洲人的歌
德建築品味，不過在大部分狀況下，美國建築
家之所以應用歌德風格，純粹由於這種風格裝
飾華麗又具視覺魅力。例如小任偉克（James
Renwick Jr.），他是紐約下百老匯恩典堂與華盛
頓特區史密森學會的設計師，他利用歌德風格
時，就很少在意這個風格在英國的歷史意義。
此外還有一些建築師開始改造歌德風格，還添
加了自己的意思。比起主導十九世紀早期建築
的洗鍊希臘復古風格，有人認為歌德風格較不
做作。唐寧（Andrew Jackson Downing）是庭園
設計師兼作家，他在歌德風格裡看到了不虛偽
和實用性的元素。他認為這種風格更適合美國
公民對簡樸的渴望，而且還能用來改進未經陶
冶的美國品味；從工業革命之後，市場上充斥
著大量生產的所謂「藝術品」，把美國人的品味
都搞壞了。唐寧一八四二出版的《鄉村住宅》
（Cottage Residences），表達了強烈的藝術獨立
意識以及對舊拓荒者價值的好感：

　　……每個人一生都有某個時期會為自己建造
一個家，或者想這麼做；可能只是小茅舍或是樸
素的鄉村小屋，但也有可能是別墅或者豪宅。然
而迄今我們的房子大多單調貧瘠，偶爾帶有一點
野心，但更經常是令人不快的怪胎；一棟棟用木
板堆砌起來的「豪宅」，使用便利與否還有疑問，
更不要說這種居家和鄉野的美感，與迷人的自然
景觀一點也不搭調。

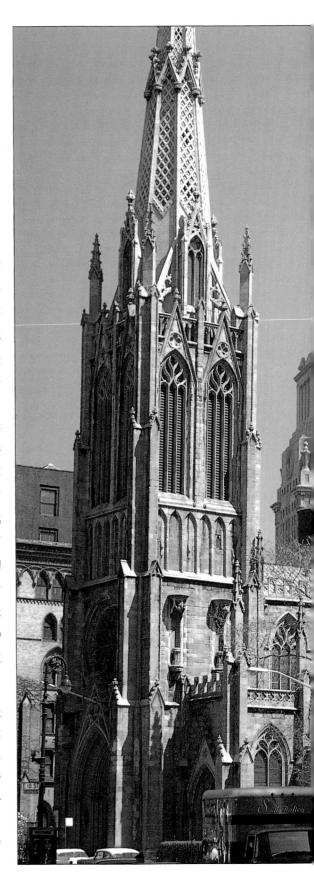

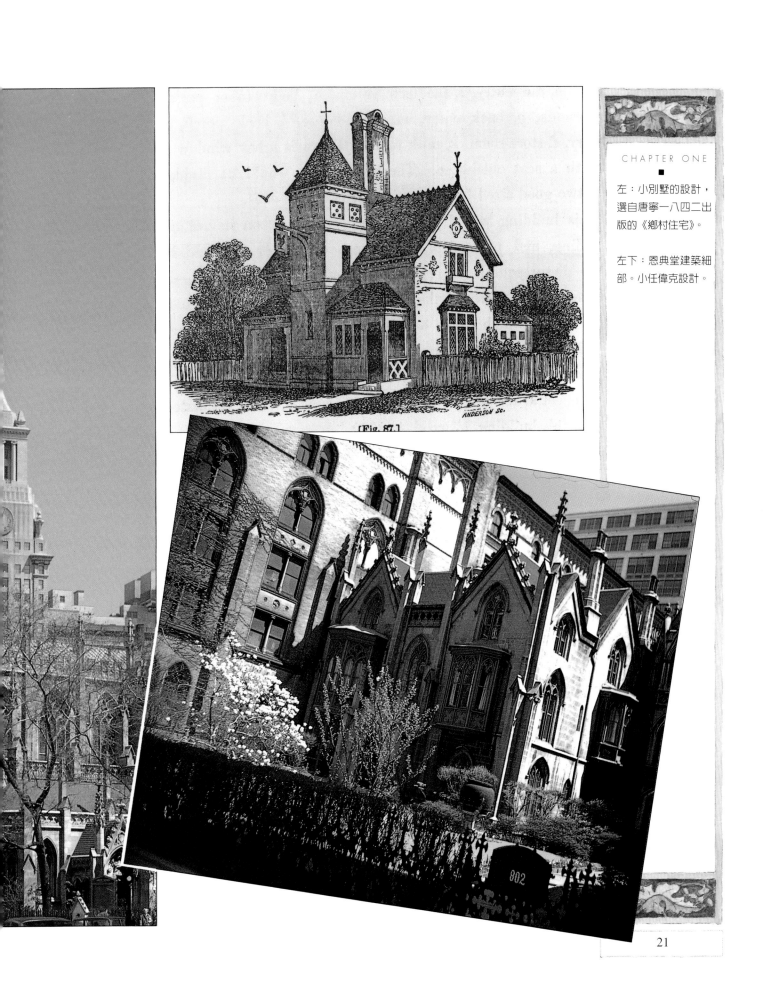

左：小別墅的設計，選自唐寧一八四二出版的《鄉村住宅》。

左下：恩典堂建築細部。小任偉克設計。

[Fig. 87.]

ANDERSON Sc.

右：戴維斯設計的林得赫斯特大廈，一八三八由鮑爾丁建造，位於紐約的焦油城。

唐寧主張在某些情況下，用更精巧的歌德風格為富人做居家設計。一般來說，好的美國式家居建築可以取法有更為樸實的都鐸式歌德風格、或托斯卡尼建築（Tuscan building）；這些簡單堅固的建築適合多數美國鄉村的獨立生活型態。

藝術評論及收藏家賈夫茲（James Jackson Jarves）從他著作中發展出特別的美國設計與建築意識。賈夫茲是中世紀晚期義大利繪畫的敏銳收藏家，他不樂見歐洲建築風格不當地應用在美國建築物上，蓋出「混亂、支離破碎又獨斷的」建築來。賈夫茲謝絕「冒牌希臘式建築」和「貧乏歌德風格」，他鼓吹一種相當特殊的發展方針，往後許多加入歐美美術與工藝陣容的建築師都追隨此道：建築物必須融入周遭的環境中。他主張，建築發展是出於一國的需求和理念，而不能任意從歐洲潮流逕行移植，不管他們是希臘、羅馬或歌德風格。一八六四年他寫道：

我們的祖先純粹基於保護和順應環境而興建屋宇，住家型態配合當地氣候、附近的建材，以及社會迫切需要而產生，這種作法實際而恰當。他們沒辦法逞巧思或從事剽竊，因為他們沒有美麗的技法好炫示，也沒有什麼憑藉可供抄襲。在

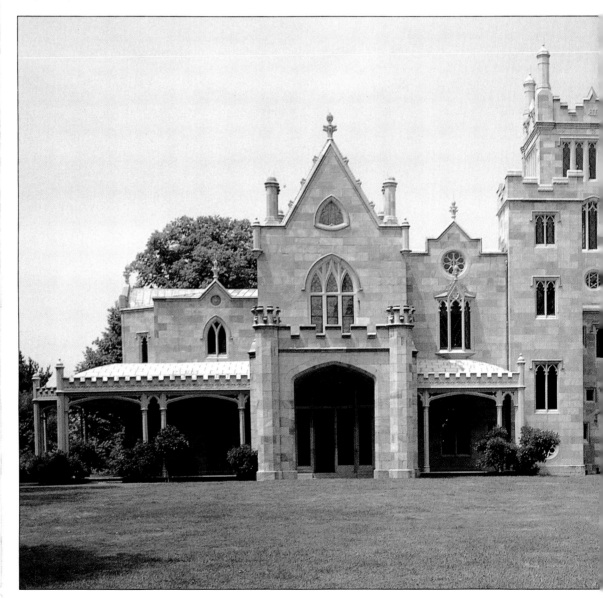

他們表現的單純事實之上，又由時間披上一襲散發著質樸魅力的面紗，因此印地安戰爭時期起迄今仍然屹立不倒的農莊，比起十九世紀的別墅，更可說是令人賞心悅目的地方特色。

不過藝術上獨立自主意識的發展，以及回歸拓荒者常識的價值觀，兩者主要是出現在文字書寫之中，而不是實際地用木瓦、磚塊或灰泥來表現。但也有例外；其中建築師戴維斯（Alexander Jackson Davis）和奧約翰（Richard Upjohn）特別突出。戴維斯是唐寧的朋友，他厭惡希臘古典主義的對稱，偏愛平實的歌德風格。他的作品中有兩棟建築物，可做為對照：紐約焦油城的林得赫斯特大廈和規模較小，坐落於麻州新貝福特的洛奇屋。奧約翰在紐約下百老匯建立的三一教堂，被某些人視為「美國最偉大的教堂」；他本人則敦促大家深究歌德風格建築，和普金的認識若合符節。對奧約翰來說，不能只從風格來了解教堂建築，這裡也是宗教信仰的媒介；身為高教會派信徒，他公開表明，他對於一棟以風格為目的的建築物不感興趣，但認為歌德式建築語言特別能夠傳達基督徒的情感；就他來說，建築即是信仰的媒介。

左：林得赫斯特大廈細部。

左下：林得赫斯特大廈細部。

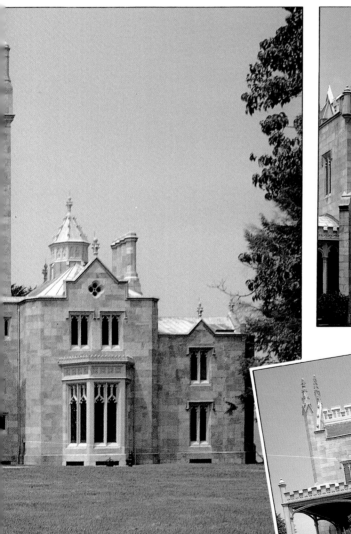

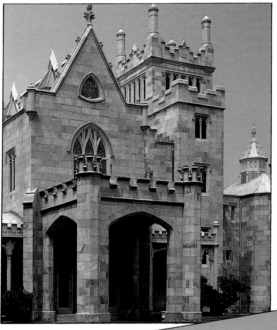

震教徒傳統

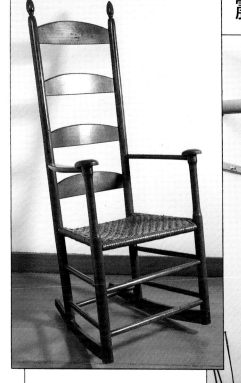

左上：震教徒的椅子，十九世紀。震教徒的家具預見了美國美術與工藝運動多項關懷。

右上：震教徒式室內擺設的重建圖。

　　大約十九世紀中期起，在美國出現了一種輿論，開始以各種方式質疑著歐洲文化的優勢性，情況一直持續到第二次世界大戰。要排除來自歐洲品味的影響，方法就是回歸一種簡樸手工的價值觀。值得注意的是，在某些地方已延續不變超過一個世紀的這些價值觀，將為美術與工藝運動提供一個相當豐富而具創造力的環境，使之得以在十九世紀後半葉生根、開展。十七、十八世紀

一群為了逃避迫害而離開英格蘭的教友派信徒（Quakers）（其中某些人稍後變成了「震教教友派信徒」（Shaking Quakers），或稱「震教徒」），以拓荒者的身分，建立了若干宗教與經濟社區，這些社區預先形就了美術與工藝運動中許多美學和社會理想的典型。勞動被視為是一種神聖的表徵（羅斯金也有同感，羅斯金他本人和革新派長老教會（low-church Presbyterian）頗有來

往）；美術與工藝工作坊裡的某些社會主義理想，也陸續在震教徒信念中找到共鳴：整體而言，財富是社區所共有的；不管男人還是女人所執行的勞動，都具有同樣的價值；而工藝活動在一個與世隔絕的社群中進行，則讓人想起十九世紀後半葉的手工藝同業公會。震教徒的家具和建築符合美術與工藝運動的美學，製作方式簡單、注重功能、沒有過度的裝飾，而且其中有相當多作

品，都和後來更有自覺的藝術家、藝匠們所投注的心血，有著明顯的相似性。有趣的是，在許多美術與工藝家具生產過程中被故意忽略的工業革命，事實上也並沒有在震教徒手工藝的歷史發展裡出現。震教徒的前工業傳統，是從十七世紀的英格蘭移植過來的；在許多事例中，正是工藝運動中眾人所要回歸的傳統。

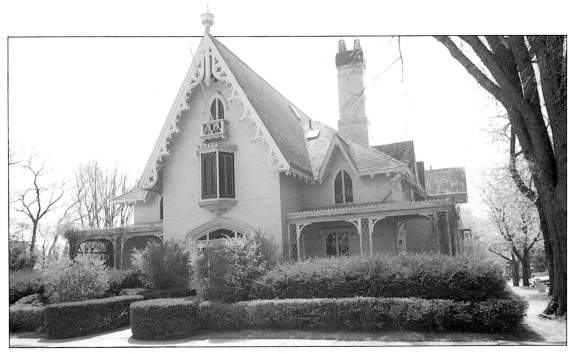

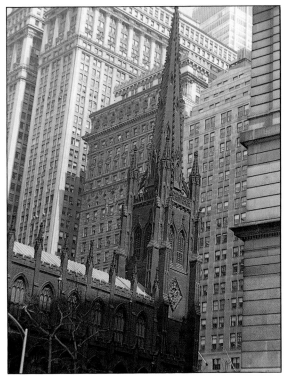

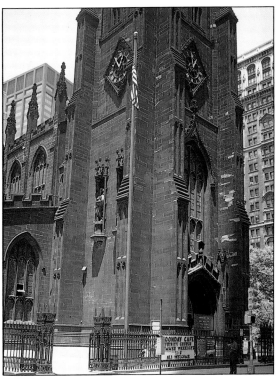

上：洛奇屋，位於麻薩諸塞州的新貝福特，一八五〇年由戴維斯所設計。

左下：三一教堂，紐約。由奧約翰所設計，時間約一八四四至四六年間。

右下：三一教堂細部圖。

　　我們可以這樣作一個結論：英美兩地的美術與工藝運動是建立在分離、但並非互不相干的文化傳統上。在英國，羅斯金對於前工業中世紀舊時代的想法，透過羅斯金、卡萊爾和普金的著述串聯起來，賦予了英國美術與工藝運動一種來自技術不純熟時代的強烈意識，在藝術、道德與社會層面追求淨化。英國對封建舊時代的嚮往，對照於美國則是表現在拓荒者的意象之中。美國美術與工藝發展所憑藉的文化傳統，是尊重勞動、獨立、自給自足，另外也渴望能自成一個民族文化，遠離歐洲虛幻的觀念和歷史傳統。這兩個各自發展但又有所聯繫的傳統，都共同對複雜世故起了反感，同時標舉著強烈的獨立自主意識，並且相信勞動的神聖性；這兩個傳統，分別決定了整個十九世紀和二十世紀英美兩地美術與工藝的型態。

第二章

英美兩地的先拉斐爾派

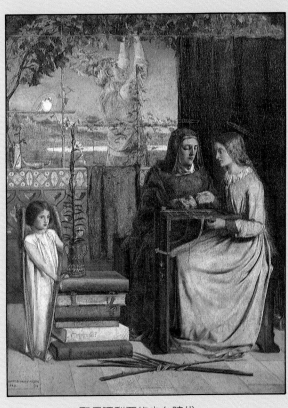

聖母瑪利亞的少女時代。
但丁・羅塞提一八四八年的作品。

美術與工藝運動在英國出現，有一部分是受了先拉斐爾派兄弟會（Pre-Raphaelite Brotherhood）作品的影響。這是一群異議藝術家，拒絕學院所建立起來的傳統藝術主張，他們要直接從中古的美術中尋求靈感，稍後也取法於中古工藝。

十九世紀學院圈內所接受的觀點是，藝術大約從十四世紀開始逐漸走出黑暗時代的無知，有了比較精緻的表現，直到文藝復興全盛期才終至完美。大致說來，十六世紀的繪畫典範都被皇家學院奉為圭臬，皇家學院在一七六八年創立幾乎百年之後，那些觀念的影響仍然十分巨大。然而，許多加入先拉斐爾派兄弟會的年輕畫家，卻開始否定這種學院矯飾，轉而推舉中世紀的簡樸表現。他們主張藝術不應該以學院派精鍊而哲學化的理想主義作為範本，應該服膺來自十四、十五世紀歐洲或直接取法於自然的繪畫風格，那樣較不做作又更為簡樸。布朗（Ford Madox Brown）的畫〈英詩的種子與果實〉，完成於兄弟會成立（約一八四八年）之前不久，雖然仿古，但仍表現先拉斐爾派的自然主義風格。這幅油畫以歌德風格的細紋構圖切成三個部分，就像中世紀的三聯畫幅，並且延續中世紀的傳統，有兩面畫板的背景塗上金色。撇開這些傳統不談，這幅畫還徹底講求自然主義的細節描繪，一些陪襯性的元素也都被仔細地照顧到了。此外，這幅畫也優先採用了配合中世紀和民族主義的主題，而不是學院繪畫所認可的古典素材；那些主題在國際間通行已久，疲態早露。布朗的題材是喬叟大聲對著黑太子愛德華朗讀，兩旁是英國眾多傑出詩人。

根據正統信條，藝術的原則都建立在超越時代的學院派理想上，拉斐爾就是最佳範例；先拉斐爾派拒絕這套原則，公開表明「除了他們自己心靈和雙手的力量，以及他們自己對自然的第一手研究之外，別無大師。」兄弟會的祕書威廉·羅塞提，在一八九五年出版的羅氏家庭回憶錄

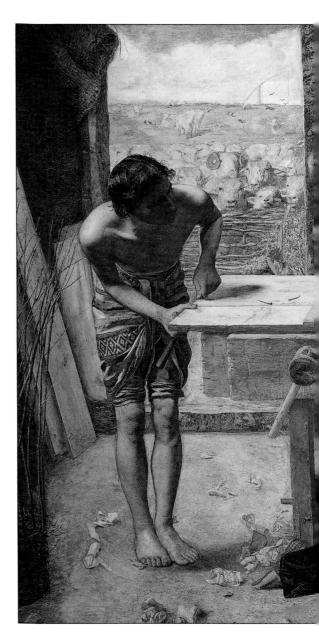

中，簡潔地記錄了這個運動的目的：他們要「表達出由衷的想法，專注地研究自然」，並且「同情理解先前藝術所表現出來的直截和真誠，排除因襲的慣例、自我誇耀與學來的老套。」

先拉斐爾派兄弟會在倫敦成立，剛開始稱為「初期基督教徒」，但為了避免與羅馬天主教組織的聯想而放棄原有的名稱。兄弟會成員共有七人：但丁與威廉·羅塞提、柯林森（James Collinson）、米雷（John Everett Millais）、韓特

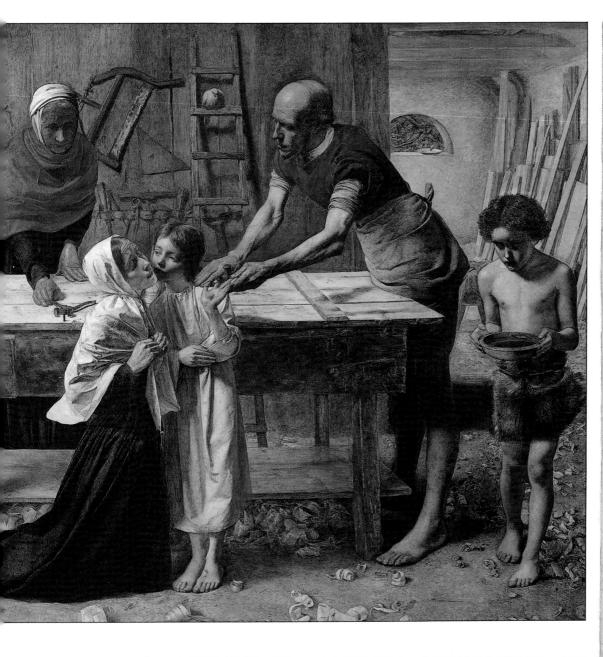

（William Holman Hunt）、史帝芬斯與塢爾納，再加上伯恩一瓊斯和莫里斯等少數同道。

但丁・羅塞提畫於一八四八年的「婦德象徵」：〈聖母瑪利亞的少女時代〉，屬於第一批蓋有PRB（譯按，先拉斐爾派兄弟會的字首縮寫）戳印記號的畫。他聽從羅斯金的建議，拒絕學院繪畫那種概括性質的自然印象，轉而精細描繪了畫中每一景象的細節。根據但丁・羅塞提當時的工作紀錄，這幅油畫是以細密的水彩筆在完美的白色平滑表面上，作出細緻的半透明效果，這種手法來自十五世紀義大利的「自然」藝術家。此外題材選擇也不落俗套。畫裡許多象徵圍繞著少女瑪利亞，預示了她的角色：〈瑪利亞，上帝所挑選出來的童貞女〉。當這幅畫在一八四九年的自由展覽會上首次展出時，還附了一首十四行詩來解釋畫中強烈的象徵：背景的紅布是基督受難的象徵，上面有三個角，「每個都繡好了，只差第二個角，提示基督尚未出生」。另外，書籍象

右：改信基督教的英
國家庭，正在幫助一
名基督教傳教士免於
被德魯伊教教徒迫
害。韓特繪於一八五
〇年。

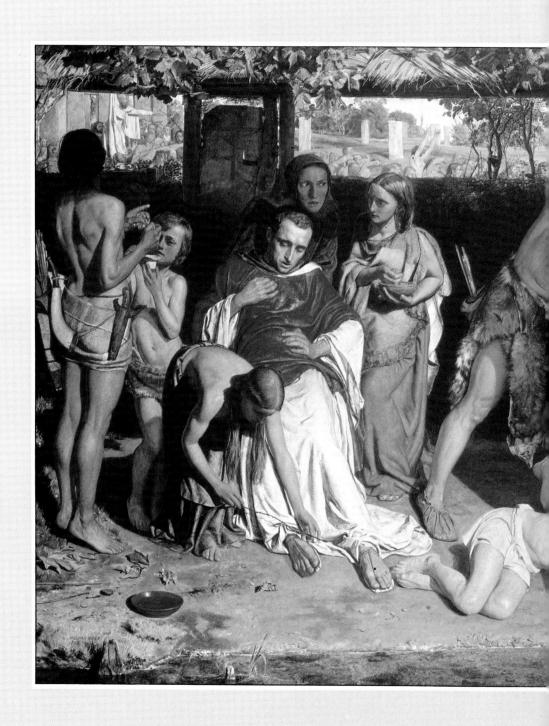

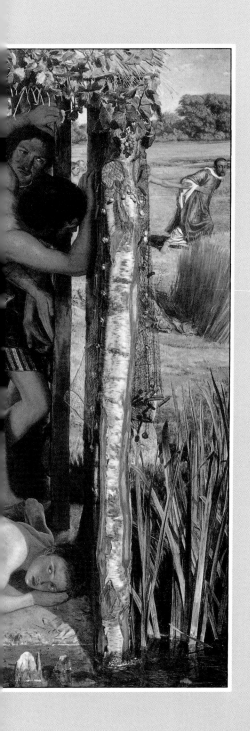

徵德性，光環暗示虔誠，百合花是純潔的符號，葡萄藤則預示基督即將降臨。

其他同樣的仿古作品，也都遵從自然主義的表現方式。〈伊莎貝拉〉（*Isabella*）是米雷第一幅冠上PRB這個徽章的作品，取材自濟慈改編的羅倫佐與伊莎貝拉的愛情故事，原故事來自薄伽丘作品《十日談》。米雷注意複雜細節的同時，也堅持符合歷史正確性，所以服飾的構圖部分，他還參考了當時剛出版的中世紀義大利服裝歷史報告書。米雷的〈基督在他雙親的屋內〉（*Christ in the House of his Parents*）也同樣詳細，畫於一八四九年，隔年在皇家學院展出。作品中充滿了預言式的象徵符號：圍繞著他們的釘子、聖痕、受洗盆、羊群、鴿子等等。韓特一八五〇年作品〈改信基督教的英國家庭，正在幫助一名基督教傳教士免於被德魯伊教教徒迫害〉，也可以發現類似的組成元素。受保護的這名基督教傳教士，讓人想起了基督的形象；拿著小杯轉向左邊的男孩宛如施洗者約翰；前景中的水和碗再一次地指向受洗；兩個年輕女孩握著荊棘和海綿則象徵基督的受難。此時許多先拉斐爾派畫家心思都放在尋找一個更富深意、發自真心的繪畫風格，用以逼退因襲慣例的學院派，畫面中如果缺乏象徵反而變得比出現象徵還要顯眼；象徵主義的應用、神祕的文學或宗教背景，因此成了英國先拉斐爾派繪畫的必備元素。

先拉斐爾派繪畫的許多特色，諸如：對中世紀情操的讚美、簡樸的傾向，以及強調個人特有的表達、而不因循既有的傳統等，已經開始被帶進手工藝的表現之中。這個過程由莫里斯主導。

莫里斯是在一八五六年開始接觸先拉斐爾派，當他還在牛津的時候，他已經在兄弟會發行的短命雜誌《萌芽》（*The Germ*）上，讀過這個學派的相關消息。他深受羅塞提影響，並且確信如果個人要表達對工業主義不滿，繪畫是不二管道，於是莫里斯和伯恩－瓊斯在倫敦的紅獅廣場

右：莫里斯在克姆斯考特園邸的閣樓寢室，裡面有幾件大約在一八六一年由布朗所設計的綠漆家具樣品。若干先拉斐爾派藝術家企圖將精緻美術和應用美術結合起來，他們放手試做了種種工藝品，各自的成效並不完全一樣。

右下：魏伯設計的歌德風格餐具櫃，時間大約是一八六二年，以烏漆檀木配上畫彩及皮革鑲板。

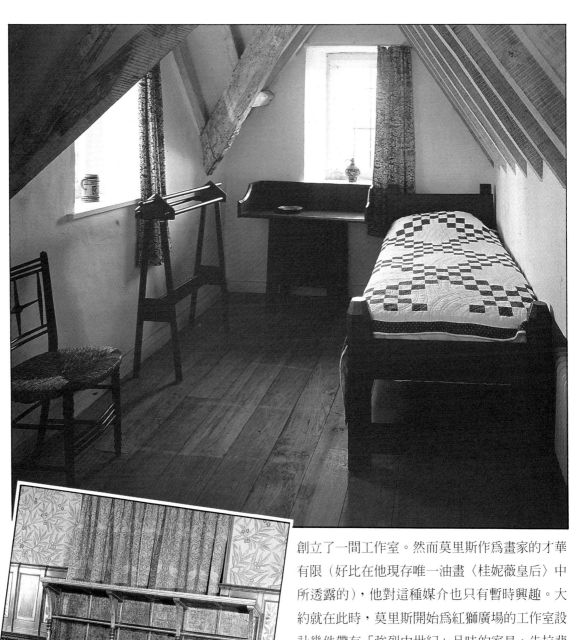

創立了一間工作室。然而莫里斯作為畫家的才華有限（好比在他現存唯一油畫〈桂妮薇皇后〉中所透露的），他對這種媒介也只有暫時興趣。大約就在此時，莫里斯開始為紅獅廣場的工作室設計幾件帶有「強烈中世紀」品味的家具，先拉斐爾派藝術上的興趣，也開始擴及不同媒材。他做了幾張椅子、一張桌子，還有一張很大的木製長椅，以至於伯恩—瓊斯抱怨這張椅子幾乎占了工作室的三分之一。羅塞提以描述「太陽與月亮之間的愛情」，以及「但丁與碧翠絲在佛羅倫斯的相遇」的幾幕場景，來裝飾木製長椅上的鑲板。當莫里斯從紅獅廣場搬進肯特郡靠近畢克斯里海斯地方的紅屋（Red House）時，一個更具野心的合作計畫就呼之欲出了。

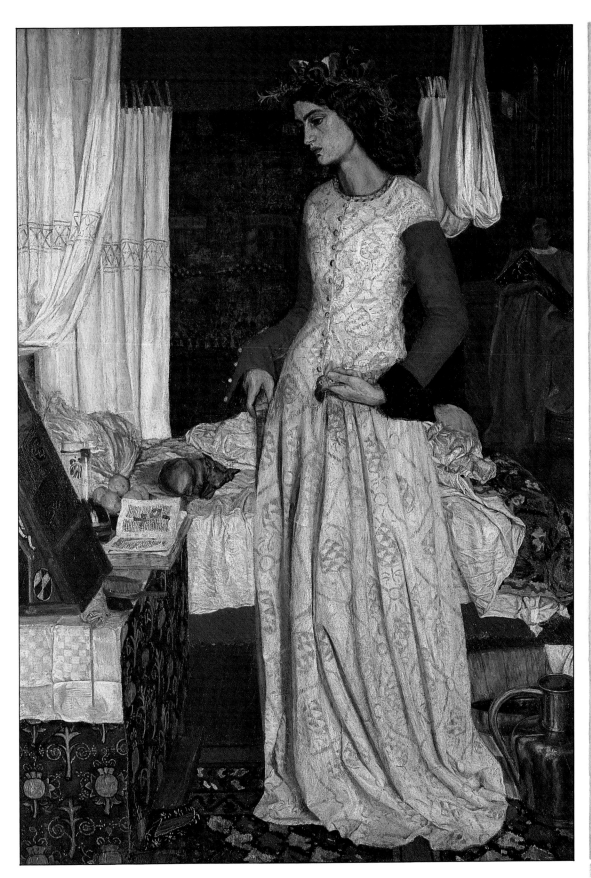

左：〈桂妮薇皇后〉，
莫里斯畫於一八五八
年。

紅屋

紅屋，首開美術與工藝建築風氣的範例之一，是一八六○年由魏伯（Philip Webb）為莫里斯和新婚太太珍・柏頓（Jane Burden）所創造的。魏伯是建築師蘇翠（George Edmond Street）的學生，莫里斯也曾一度受教於蘇翠。紅屋本來是計畫作為藝術家與藝匠的浪漫社區之家，不過除了莫里斯之外，似乎沒有人認真看待這個想法。紅屋的風格相當簡單，由當地普通紅磚鋪成的外牆，陡峭向下傾斜的紅瓦屋頂，令人想起都鐸式住宅。屋子內部同樣相當節制，一切都符合功利主義的美術與工藝美學觀點：不該過份努力掩飾材料或結構，所以，樓梯間本來沒有鑲嵌，讓大家清楚看見它的原始結構；屋頂的構造從二樓的每間房間也可以一目瞭然。室內的簡單白色主調，襯補上一件件豐富多采的家具、彩繪玻璃、刺繡和壁畫，這些都是由先拉斐爾派圈子內的藝術家和藝匠們通力合作，或者獨力設計完成的。這個時期的家具，有許多特徵與當時先拉斐爾派的繪畫風格相互呼應，他們拒絕當時對精製

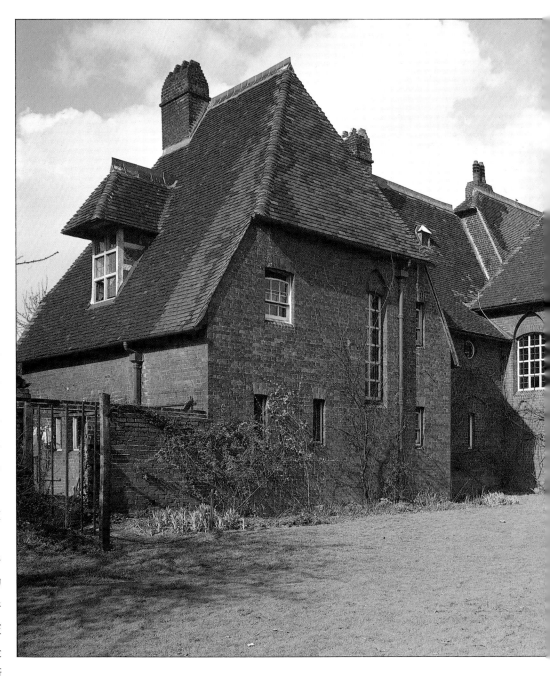

機器加工家具的愛好，轉而採用一種笨拙而粗糙的創作語彙，讓人想起早已退流行的都鐸或加洛林王朝時代。魏伯為紅屋大廳設計的木條

長椅組十分地簡潔，就是一個實例。另外有些家具，則以詳細的繪畫來裝飾。其他人對這棟房子所做的貢獻，還包括了伯恩一瓊斯在迴廊

上的彩繪玻璃和會客室的壁畫；珍和莫里斯負責的天花板裝潢，珍還為牆壁繡了一些掛飾；羅塞提從但丁的《神曲》中選了幾幕故事畫

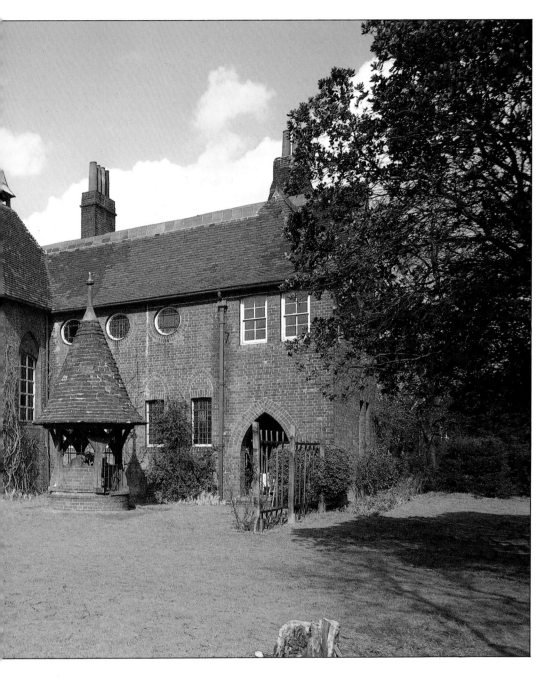

個與世隔絕的社區，只是逃脫維多利亞社會病態的一種慰藉而已。因為有莫里斯來自康瓦爾（Cornwall）礦坑的獨立收入保障，紅屋裡那些活力充沛的畫家、藝匠和女士們才能夠無視於整個歐洲的政治革命浪潮。就像許多浪漫主義人士一樣，莫里斯和羅塞提對當前的政治動態和世俗事務，表現出一種貴族般的不屑一顧，他們的注意力，反而是放在保存他們想像中騎士風格的中世紀世界，而不是較實用的價值觀。雖然如此，後來美術與工藝運動所根據的那種期待社會改變的革命情操和願望，也早已經在莫里斯和他同儕的作品中出現了。總而言之，挑戰的欲望更勝於對工業主義恐怖面貌的迴避，這成為了「精緻藝術工作者」的理想之一，莫里斯、馬歇爾（Marshall）、福克納（Faulkner）共組的公司中正積極地實踐著這種理想。

在幾件家具上，彩繪的天花板也有他的若干貢獻。

在這一階段，莫里斯和他的夥伴所製造出來的東西，雖然原創性十足也令人印象深刻，但還是太過浪漫。先拉斐爾派對維多利亞傳統的抨擊由來已久，對於從家具製作到壁畫等種種「技藝」所表現出來的主流美學標準，他們是頗為唾棄的，不過截至當時，先拉斐爾派的「作品」，和位於紅屋的那座「藝術宮殿」，其功效充其量也只是建立了一

美術與工藝運動在紅屋初試身手時，也有一群畫家受到羅斯金啓發，正在美國組織新團體「藝術眞理促進協會」。論及先拉斐爾派繪畫時他們常常被忽略，但這個協會其實預見了此運動在美國的發展方向。美國並不以英國的中世紀趣味爲出發點，反而致力尋找有利於美國地理、文化和意識型態的獨立美學。在一八六一年協會的刊物《新跑道》（The New Path）第一期上，就直接闡述他們的旨趣：

美國藝術的未來不無希望……幾乎所有藝術家都是年輕人，沒有受到太多傳統的束縛，而且也都樂於享受沒有過去、沒有大師、沒有學派的可貴優勢。此外，他們是爲了質樸、在藝術上未經教化的民眾而工作，不管會面臨什麼橫阻，這些人都不會因爲偏見或預設，妨礙他們接納任何可能出現在眼前的眞正佳作！

這個協會本著羅斯金派理念而成立，並且以英國的先拉斐爾派兄弟會爲典範。雖然中世紀題材並不眞正合乎「沒有歷史」的美國藝術家脾胃，不過，藝術上的主要靈感應該來自自然，而非舊式的學院傳統（尤其是歐洲的學院傳統），這個概念卻大大吸引這批正在找尋自身文化認同的藝術家。

一八六三年前後經過會議，藝術眞理促進協會追隨英國同行的路線正式開張了。其實，透過《炭筆》雜誌，許多加入者早就注意到先拉斐爾派。《炭筆》發行於一八五五年到一八六三年之間，除了討論先拉斐爾派繪畫，也刊登羅斯金的論文選粹。羅斯金在當時因爲《現代畫家》和《素描要素》兩篇備受歡迎的作品，在美國享有高知名度。

協會在費爾（Charles Farrer）領導下創立；這位畫家所受過的訓練，有一部分來自倫敦勞工學院時期的羅斯金和羅塞提。他組織了委員會，並且立下協會的規章。基本上，這個協會想致力於教化美國藝術家及其觀眾。一如英國的同行，協會成員通常也是雄辯滔滔地反對體制；對美國藝術體制和學院理論，他們公開表示不滿。學院派畫家和雕刻家在《新跑道》因此飽受批評，寇爾（Thomas Cole）作品的遭遇就是一例。寇爾是個典雅型風景畫畫家，遵守英國如詩如畫的傳統，是學院體制的台柱之一，但他的畫被譏諷成「眞爲畫布感到不值」。寇爾因爲倚賴過時、疏離的傳統，受到猛烈抨擊。相對於對寇爾者流所受的敵視，希爾斯（Henry Hills）、摩爾（Charles Moore）、史特吉斯（Jonathan Sturgis）、費爾等藝術家和評論者屢獲好評，在一八六三年年底，這些人已經超

過了二十個。希爾斯一八六三年的習作〈脫脂牛奶瀑布〉（*Buttermilk Falls*），完全符合羅斯金的論點，沒有刪減任何一處細節。更傳統的美國畫家就跟他們的歐洲同行一樣，只求表現風景的通俗印象；而希爾斯作畫的精細程度，甚至可以透過他所描繪的岩石細節，檢定當地地質！希爾斯的圖畫從不曾預設哪一特定部分較重要，而加入協會的畫家們也一律以這種近乎機械性的表現手法作畫，從而給每一個組成元素最細緻的關注。

對於受到先拉斐爾派啟發的美國繪畫，費爾的〈時移事往〉（*Gone Gone*）也是一幕縮影，同樣自然主義卻更帶故事性。這幅畫於一八六〇年完成，但剛開始卻未獲媒體注意，幾年後經由協會的忠實支持者評論家庫克才重現光芒。不像英國的同類作品，例如出現在費爾畫中一隅的米雷畫作〈一名雨格諾教徒在聖巴多羅繆節前夕〉，〈時移事往〉並非直接引用知名文學典故或歷史事件，只是隱約地暗示了某些損失或悲劇性的分離，一再以消逝或死亡的影像表達豐富的象徵，譬如秋葉、落日，或者

來自馬太福音的摘錄文句。

到了一八六〇年代後期，這個協會後繼無力，即便有些畫家還是堅守同一路線。當時都還支持協會發展的庫克，甚至說費爾和他的同業成就有限，他們的畫作雖然乍看令人印象深刻卻缺乏深度。這個時候《新跑道》也早已停止出版，協會的藝術家甚至不能在他們曾經幫忙設立的美國水彩學會展出。協會最後終告解散，費爾和摩爾兩人則離開美國前往歐洲。

在「促進藝術真理」方面，協會的成就有限，不像英國的先拉斐爾派運動那樣扮演跳板的角色，促進了運動更豐富多元的發展。無論如何，他們試著對羅斯金理論提出美式的回應，逐漸催生出屬於民族的藝術意識，從而滋養了後來美術與工藝的大膽運動。

CHAPTER TWO
■
左下：魏伯設計的牆角櫃，時間約在一八六一到六二年間，以聖喬治生平為場景的幾幕插圖，則是出自莫里斯之手。

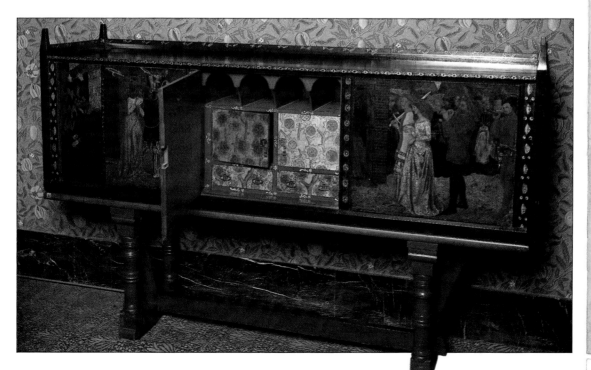

第三章

莫里斯公司

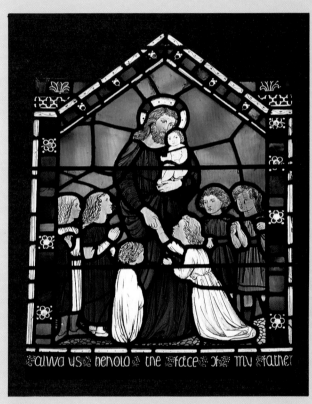

為孩童苦惱的基督。
一八六二年伯恩－瓊斯跟莫里斯、馬歇爾、福克納及其他成員組成的公司合作
時，為格勞雀斯特郡榭斯里地方的萬聖堂所設計的。

莫里斯、馬歇爾（Marshall）、福克納（Faulkner）和其他成員組成的公司（簡稱「莫里斯公司」），成立於一八六一年四月。這家公司對美術與工藝運動有著無比的重要性，它在理論和實作層面所創設的先例，都是歐洲及美國許多同質社團追隨的對象。話雖如此，莫里斯公司的起步卻充滿著不確定性。羅塞提是公司創辦人之一，他在幾年後說，這起事業的念頭，一開始幾乎像開玩笑似的。幾個設計、裝潢紅屋的畫家和建築師在討論中提到，中古藝術家除了繪畫和雕刻，也會許多其他「技藝」。然後他們籌到了一點點資金，於是羅塞提、布朗、伯恩－瓊斯、魏伯、馬歇爾、福克納和莫里斯決定成立一個「高尚藝術工作者」團體。福克納負責公司的帳目；莫里斯有錢又有閒，可以全心奉獻給公司，所以被公推為公司的管理人。新公司也在創立計畫書上表明了成立宗旨。此後，在彩繪玻璃、壁畫裝飾、雕刻、金屬製品、家具、刺繡等各種創作上，莫里斯公司對英格蘭裝飾藝術的改革貢獻良多。

莫里斯稍後在一八七七年對學習貿易公會（Trades Guild of Learning）的演講中，說明了裝飾藝術或所謂「次要藝術」的重要性。他認為，這些「次要」的裝飾藝術是在相當晚近時，才與繪畫雕刻等精緻美術分了家。莫里斯主張這兩種創造性勞動形式之間的區隔，不僅導致了裝飾藝術的平庸化，也讓精緻美術降格，成了「呆滯的、華麗的無趣陪襯」。根據中世紀傳統適度重構的裝飾藝術，因此有其高貴的使命。這種藝術形式類似於民主時代的平民通俗藝術，莫里斯寫道，「我們的主題就是藝術本身，一直以來，人們就是據此致力於美化日常生活中的熟悉事物。」

莫里斯認為，裝飾藝術追本溯源即人類情感與表達的一種自然形式，是「無意識發揮聰

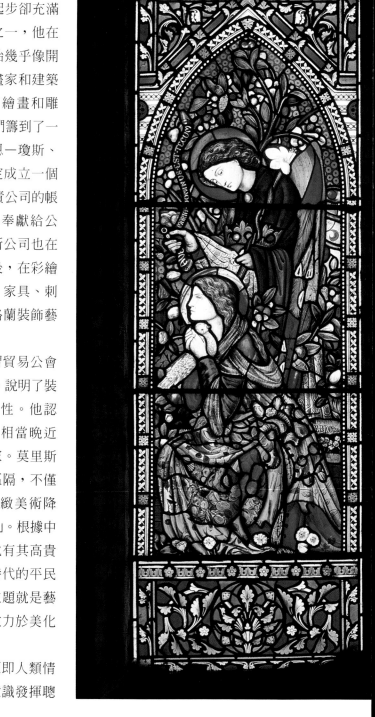

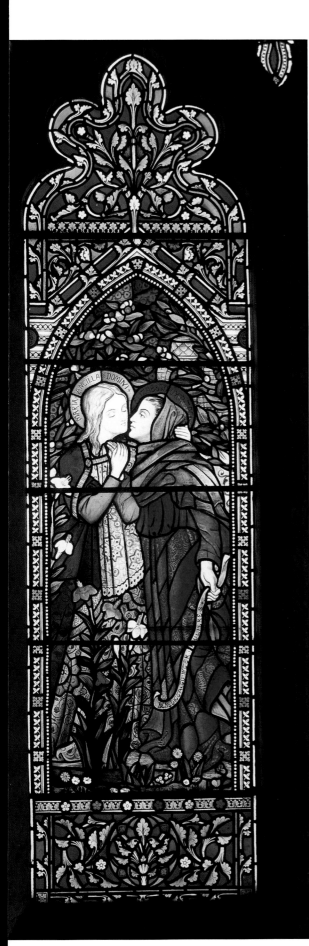

CHAPTER THREE
■
左：〈報喜〉的一幕，
一八六〇年伯恩一瓊
斯為約克郡拓樸克利
弗地方的聖哥倫巴教
堂所設計的。

明才智的一種藝術」，他說，「出於人手的每一件東西，必定都有個樣子，不是美的，就是醜的。」如果藝匠們依循大自然的典範來從事設計，結果必然美麗；如果忽略了大自然的範本，產品就必然醜陋。莫里斯巧妙地將美麗的裝飾說成是「與自然的結盟」，藝匠們從事工作時，應該效法自然，「直到他們織網造布、造杯子或刀子，看起來是那麼自然，不，是那麼地美，就像綠野、河岸或山上的燧石」。

維多利亞時代中產階級的俗氣，是裝飾藝術不可輕忽的敵人。一八五一年萬國博覽會以來，折衷主義作風主導了英國的品味，絲毫無異於流行於美國的布爾喬亞審美觀。當時年輕的莫里斯還拒絕參觀博覽會呢！此時的家具裝飾多得荒唐，大量使用金箔、鑲片或大理石；此外一律機械製造，品質大多低劣。對莫里斯來說，這種「荒淫無度的設計」（這是克萊恩對維多利亞品味的形容詞）有雙重根源：首先是欠教化而又吝嗇的消費者，渴望以最低的價位買到華麗家具；接著就出現了隨時待命的市場，貪婪的製造商熱切地供應產品。大不列顛就這樣借重精巧的機器生產和會計室美學，源源不斷地供應品質可疑、甚至品味可議的商品。手工藝匠任務艱鉅：要教育並改善大眾的品味，也得改善生產和消費的方法。這種社會主義者的美學觀，莫里斯在《次要的藝術》（*The Lesser Arts*）中作了簡潔的摘要：

讓人喜歡他必須「用」的東西，是裝飾的一項重大職責；而讓人喜歡他必須「製造」的東西，則是裝飾的另外一種用途。

莫里斯公司所執行的幾件設計案都印證這段話，而他們自己的住所，也都是由公司負責人和各有專長的親朋好友共同努力的成果。

莫里斯公司：教堂委託案

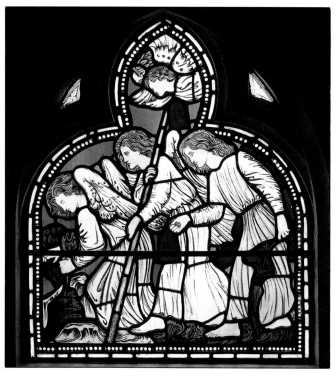

　　此公司的第一批委託案主要來自教堂，這是英國國教高派教會注重教會儀式與裝飾所衍生的結果；教會在這方面的興趣，多少激起了對歌德復興式建築的關注。此外，莫里斯公司成立之初引起其他營建商的強烈抵制，教會的委託案則是莫里斯公司直接進入市場的少數切入點。建築師包德利（G. F. Bodley）經手的那些工程也屬於較早的委託案。在東薩塞克斯郡布萊頓新蓋的聖麥可教堂（Church of St. Michael）、格勞雀斯特郡榭斯里地方的萬聖堂（Church of All Saints）、約克郡斯蓋爾波羅山丘上的聖馬丁教堂（Church of St. Martin on the Hill），還有劍橋萬聖堂，包德利就採用了布朗、伯恩—瓊斯和羅塞提設計的彩繪玻璃。莫里斯公司眾人也參與了聖馬丁教堂內部的裝飾，貢獻了一面壁畫與兩塊彩繪鑲板。別的教會委託案接踵而至，包括布朗的德漢姆聖歐茲華教堂（St. Oswald's Church），還有一些是莫里斯本人設計的彩繪玻璃，例如倫敦坎伯威爾聖吉爾教堂（Church of St. Giles）的聖保羅肖像，就是其中之一。

最左：彩繪玻璃窗，描繪摩西和亞倫的姊姊米利暗。一八七二年伯恩－瓊斯的設計。

中左：〈逃往埃及〉中的一個場景片段，由伯恩－瓊斯與莫里斯公司聯合為布萊頓的聖麥可教堂設計。

左：〈逃往埃及〉的一個細節。也是布萊頓的聖麥可教堂，伯恩－瓊斯的設計。

最左下：出現大衛王的彩繪玻璃窗，莫里斯的設計作品。

下：耶穌生平的幾幕場景，一八六四年伯恩－瓊斯與莫里斯的作品。

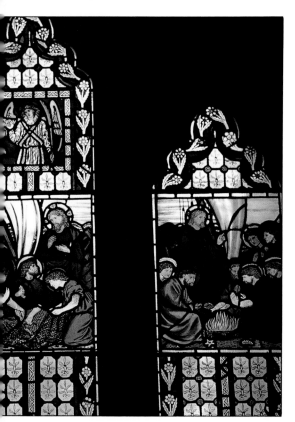

　　莫里斯公司最早的一件非宗教性委託案，是為建築師謝東（J. P. Seddon）所設計的一座厚實櫥櫃進行裝飾。布朗、羅塞提和伯恩－瓊斯一起裝飾櫥櫃，他們藉由法國安如國王荷內蜜月旅行的一系列場景，來表現藝術的寓言趣味。差不多同時，魏伯設計了幾件類似的精巧家具。莫里斯公司早期的特色，就是彩繪、漆黑檀木餐櫥，配有明亮裝飾的鑲板，這些設計都收錄於一八六二年公司目錄內。隨後他們嘗試其他媒材，製作、印刷了一系列壁紙。莫里斯開頭時試著要發展印刷技術，希望他自己可以熟練這項技術，但還是遭遇許多困難，於是就轉發給一名獨立承包商。一八六四年時魏伯也幫忙設計了一些壁紙。

　　魏伯早期的設計，「格子籬」靈感來自紅屋的花園，以攀緣而生的薔薇、藤架和鳥呈現主題。莫里斯的壁紙設計「雛菊」，則受到一份法國彩繪裝飾手稿的啟發。這個圖案也應用在刺繡作品和陶磚的設計上。其他藝術家和設計師以荷蘭進口白磚為素材從事陶藝設計，包括羅塞提、伯恩－瓊斯、布朗、凱特和露西・福克納（Kate & Lucy Faulkner），還有地位特殊的德摩根（William de Morgan）。珍・莫里斯和她的姊妹，伊莉莎白・柏頓（Elizabeth Burden）也負責監督刺繡布料和絲織品生產，這是由女性雇員負責承辦的少數技術之一。

　　剛開始莫里斯公司的收入並不穩定，莫里斯的傳記作家麥凱爾提到，公司頭幾年沒賺到任何實質利潤，不過到一八六二年國際展覽會後就好轉了；他們在這個展覽會上展出一些玻璃、鐵器、刺繡和家具，會後他們連續接到幾件重要的非宗教性委託工作，例如裝潢南肯辛頓博物館（South Kensingt on Museum）的餐廳（現稱維多利亞與愛伯特博物館）、聖詹姆斯皇宮（St. James's Palace）的掛氈和軍械室等。從此，莫里斯公司生意蒸蒸日上。

右：橡木櫥櫃，謝東設計。布朗、伯恩一瓊斯、莫里斯和羅塞提以安如國王荷內蜜月旅行的幾個場景做裝飾，時間是在一八六二年。

右下：莫里斯室，位於倫敦的維多利亞與愛伯特博物館。窗戶是伯恩一瓊斯的作品，屏風由莫里斯夫婦所設計，鋼琴架上的石膏畫出於凱特·福克納之手，牆壁則是魏伯所作。

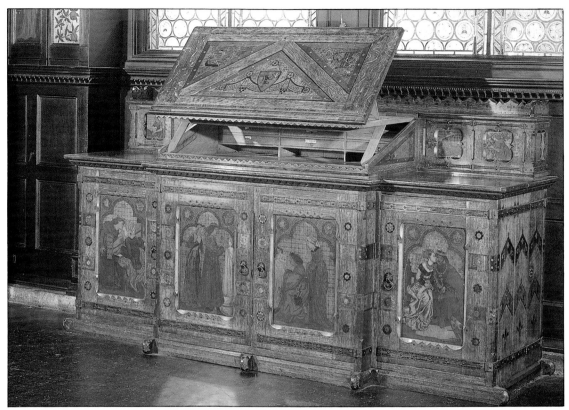

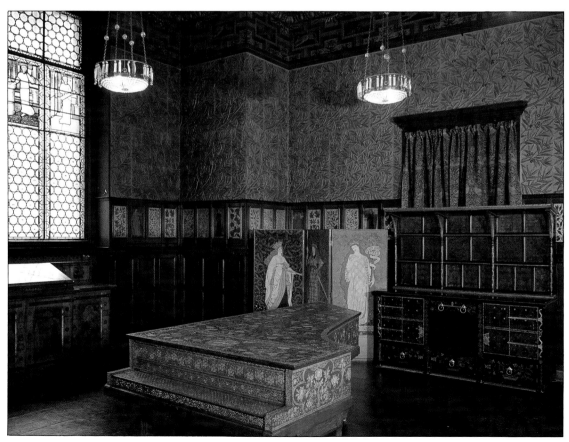

莫里斯公司早期作品大多價格不菲。南肯辛頓博物館就抱怨過格林餐廳的成本，旁觀者也指出「得要荷包滿滿，才享受得起較高尚的莫里斯式品味」。除了魏伯和伯恩—瓊斯裝飾富麗的木製長椅和衣櫃之外，他們其實嘗試過為收入普通的人生產家具。布朗製作過幾件簡單的工匠級家具，純粹實用，可說毫無裝飾；其中幾件事實上是在公司成立前完成的。不管怎樣，在莫里斯公司比較簡單的家具樣式中，「薩塞克斯」系列椅子是最有名的代表作，這款家具別名「好市民」，以十八世紀鄉村家具的地方色彩為設計基礎。薩塞克斯系列比起許多莫里斯公司的其他產品要便宜許多，定價從七到三十五先令不等，中產階級絕對付得起。有意思的是，對照於美術與工藝運動的主張，薩塞克斯系列使用了許多相當複雜的技術，例如將家具的木材漆成黑檀色；這種技術用於生產十九世紀家具，目的在掩飾廉價的材料。

一八七四年，莫里斯開始以染色絲綢和毛羊線進行刺繡藝術的首次實驗。為了配合最好的美術與工藝傳統，染料選用像靛青、胭脂紅和洋茜這類的天然染料。洋茜很難有固定的溶解濃度和準確性，但在一八七五年，瓦得（Thomas Wardle）就用洋茜印製出第一批有名的「金盞草」圖案。接下來一年期間在瓦得的指導之下，莫里斯從法國和英國古老的手工手冊中研究傳統染色方法，親手嘗試。差不多同時莫里斯也開始嘗試製作織料和地毯。一位法國紡織工幫他備妥一架傑卡提花織布機（Jacquard loom），莫里斯也開始研究南肯辛頓博物館的掛氈收藏。他時常取材自文藝復興初期的針織作

品，另外對十七、十八世紀更複雜的圖樣和技術，他也以特有的方式表達反感。

在莫里斯主導下，一八七四年莫里斯公司重新改組。那幾年公司發展繁榮，也開始影響競爭對手。公司產品展示屋於一八七七年在牛津街開幕，業務也擴展到商業紡織、染色和印刷。一八八一年，他們試圖要找一片更大的土地，以便公司所有的作業都可以在同一地點進行。莫里斯起初想改裝一處風景優美的廢棄磨坊，此地靠近他的故鄉，位於牛津郡克姆斯考特園邸（Kelmscott Manor）；但這並不划算，因為磨坊距離倫敦太遠，不如薩里地區的摩頓修道院（Merton Abbey），距倫敦市中心只有七哩遠。

一八八一年底生產作業在摩頓修道院展開，莫里斯公司開始一段最多產的時期。各式各樣的印花圖案以古老的印刷技術製造出來；此外，修道院裡也製造了一系列的織錦掛氈。莫里斯特別訓練了三名年輕助手，因為他發現

左：莫里斯公司製造的椅子，漆黑檀木襯以嶄新的羊毛織錦氈，上有鳥形圖樣。這種設計的椅子，在英國和美國兩地都有大量仿製品。

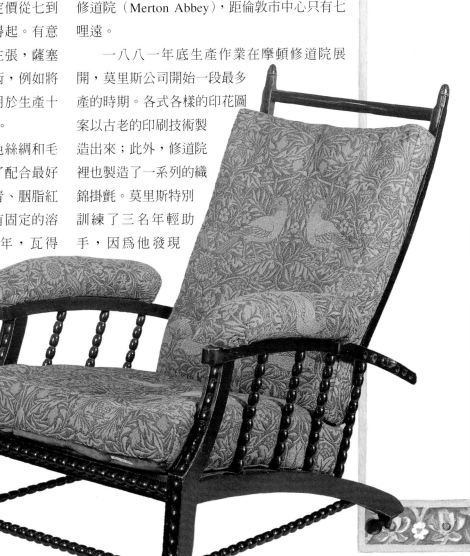

右：「格子蘺」壁紙，魏伯和莫里斯設計，一八六二年首度生產。

小指頭更適合從事這一行；而且他故意挑選資質平均的新手，而不是天賦異秉者，因為根據羅斯金式的前提，任何有理解力的工人身上都潛藏著創造性的才能。各方藝術家、設計師一起為掛氈工作：一八八三年畫家兼插畫家克萊恩設計了「傻女孩」；在魏伯的幫助下，莫里斯構想出「啄木鳥」和「森林」兩款掛氈；魏伯在西薩塞克斯設計的斯坦登宅邸（Standen Hall）有一系列以聖杯為主題的構圖，則獲得伯恩—瓊斯相助。德摩根雖然只是暫時在此工作，他也為公司設計了陶磚和玻璃，但他的彩繪玻璃設計卻有使用限制：莫里斯公司只能接受來自新建教堂的契約。當時莫里斯也幫忙籌備「古建築保護學會」（Society for the Protection of Ancient Buildings），這個組織成功地阻止了許多著名建築的重建或毀壞，如坎特伯利大教堂和威尼斯的聖馬可。該學會要求修復古蹟時，對現存建物結構的變造得降到最低程度。

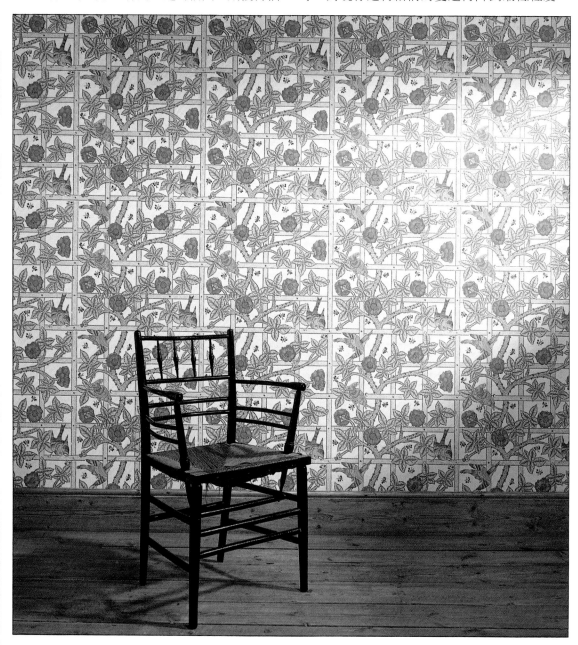

所以，莫里斯公司不再接受任何為老建築物加入現代配件的案子。根據韓德森（Philip Henderson）討論莫里斯的論文，最後一件為舊教堂作的裝飾，是一八七八年伯恩─瓊斯為索爾斯堡大教堂（Salisbury Cathedral）所做的彩繪玻璃作品。

很多當代觀察家描述摩頓修道院的工作環境時，都稱道此地處處有如田園牧歌：設備明亮、寬敞，坐落在毗鄰汪達河的鄉間。根據一名觀察家之說，就像中古藝匠一樣，莫里斯公司的工人可以自由詮釋，許多設計、構圖都可以加上他們自己的特色。而除了地毯製作以外，男性參與大部分的工藝製造工作；地毯是由女性工匠全部以手工織就，每平方碼至少要價四塊金幣。莫里斯公司的工作人員從容不迫地從事各自的手藝，為了卓越和美的標準而努力，不像維多利亞社會的其他工業，只為了追求數量。

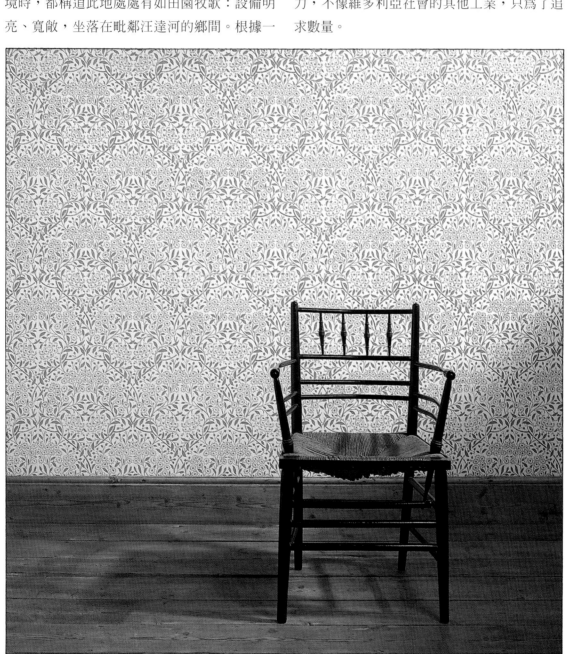

左：「蒲菊」壁紙，莫里斯公司設計，一九一二年首次生產。四十六頁與四十七頁兩幅圖中展示的那把扶手椅，是莫里斯公司「薩塞克斯」系列的產品。

到了一八八〇年代末，莫里斯公司多少成了美術與工藝運動的訓練所，這裡出身的許多藝術家和藝匠紛紛獨立發展，或者受莫里斯公司美學和社會理想所啓發而組成公會或協會。如負責爲莫里斯執行設計構想的克萊恩在一八八三年加入了社會主義者聯盟（Socialist League），也協助成立藝術工作者公會（Art Workers' Guild）。公會成員邊森（W. A. S. Benson）是一名設計師、金屬加工匠，也是莫里斯公司的主事者。傑克（George Jack）則是一位美裔建築師和設計師，負責莫里斯公司一八八〇年代一些比較精細、複雜的桃花心木家具，稍後承接魏伯的建築業務。一八八二年馬克莫鐸世紀公會（Arthur Heygate Mackmurdo's Century Guild）的創立，就是受到莫里斯和羅斯

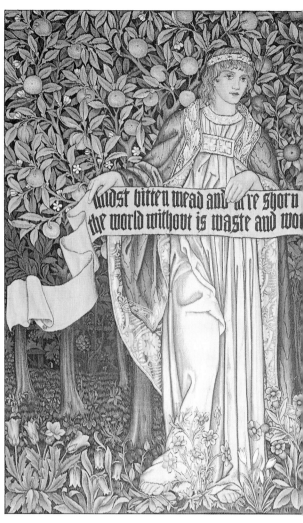

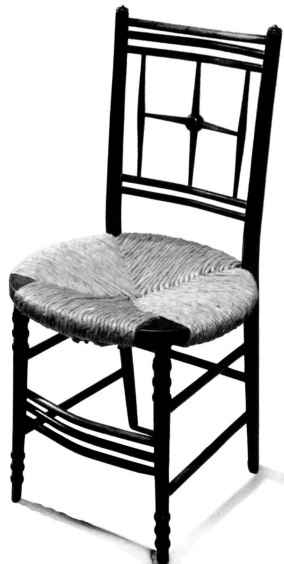

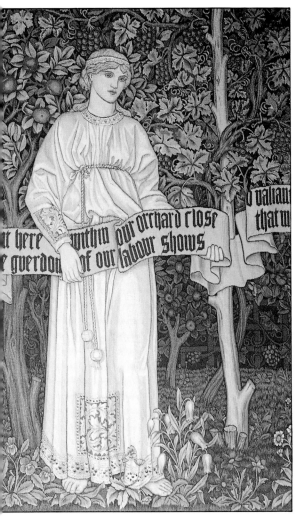

金兩個典範的啓發，同爲建築師和設計家的金沁（Ernest Gimson）也是如此。無論如何，一八八〇年代這段時間是莫里斯公司商業上最成功的階段，但莫里斯對美術與工藝運動的價值評估也在此時發生巨變。他對藝術家與藝匠階級將持續壯大的烏托邦理想開始動搖。例如柯布登桑得森（T. J. Cobden-Sanderson）這位不滿現狀的律師，他渴望自己動手工作，在珍‧莫里斯建議下開始爲書籍作裝訂，這時卻意外發覺，莫里斯嚴厲抨擊一些印刷業商會全力製作美麗書籍的烏托邦理想。

莫里斯公司原本立意矯正或對抗中上階層劣質、俗氣的實利主義，然而一二十年之後，社會並沒有明顯改變。商業上莫里斯公司可能成功，但對抗時代的「聖戰」卻一點也沒有贏，工業社會仍然繼續生產、製造劣質商品，而且異常熱中於莫里斯的設計，還群起仿效，時常藉助於機械生產。更諷刺的是，莫里斯顧客所屬的社會階層，多少必須爲當時他所痛恨的社會情境負責；一如評論家們已經指出的，要在顧及人性的滿意工作環境下製造優良商品，沒有龐大支出是不可能的。莫里斯終於體認到，單憑藝術的力量要挑戰工業社會成果有限，因此，對於其他仿效他所進行的美術與工藝投資（柯布登桑得森的「鴿子出版」〔Dove Press〕就是其中一例），莫里斯的態度有時候不怎麼熱烈。儘管如此，莫里斯看來還是強烈地維護形成美術與工藝運動基礎的那些原則：美好而通常形式簡單的手工物件，一定比貪婪工業資本主義的任何商品要來得可取。然而他心中的擾人疑惑卻是：藝術本身只是一時的姑息手段。在一八八二年寫給喬治安娜‧伯恩－瓊斯的信裡，莫里斯提到，他的大量心血只不過是作戲罷了。在工作室之外另闢作戰空間乃勢在必行。一八八三年莫里斯捲進基進派的政治事務，加入一個馬克思派組織「民主聯盟」

左：果園，大幅橫紗掛氈的左側片段，莫里斯和狄爾的作品，時間大約是一八九〇年。

左下：薩里地區摩頓修道院的池塘，波寇克畫。一八八一年六月七日莫里斯簽下租約，取得使用這個改建印刷工廠的權利，此後這裡成為莫里斯公司大部分工作的中心。

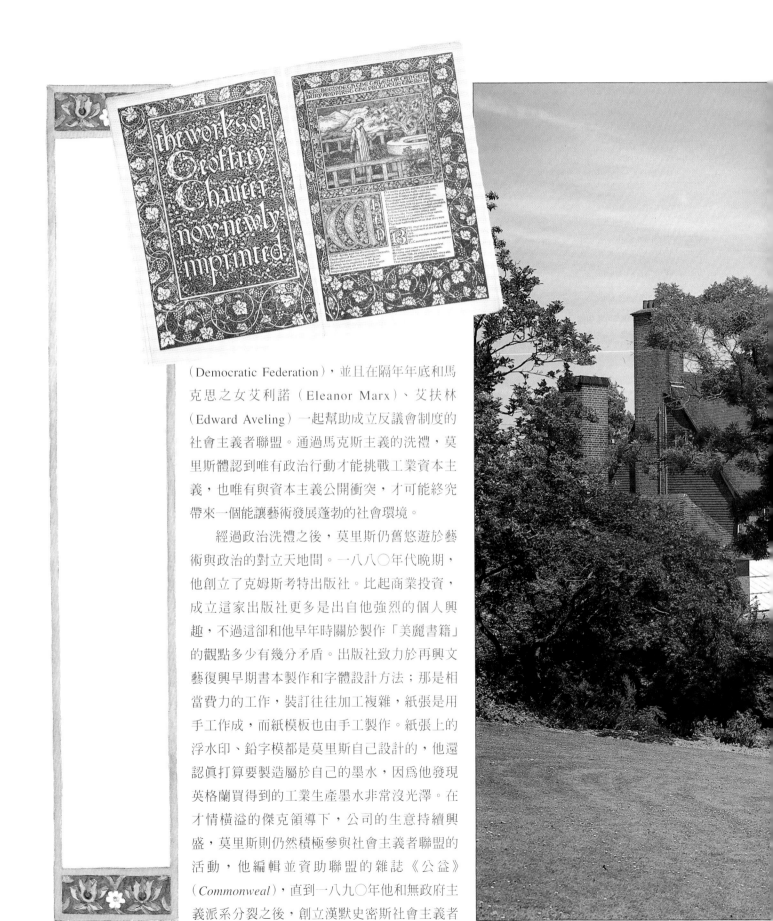

（Democratic Federation），並且在隔年年底和馬克思之女艾利諾（Eleanor Marx）、艾扶林（Edward Aveling）一起幫助成立反議會制度的社會主義者聯盟。通過馬克斯主義的洗禮，莫里斯體認到唯有政治行動才能挑戰工業資本主義，也唯有與資本主義公開衝突，才可能終究帶來一個能讓藝術發展蓬勃的社會環境。

　　經過政治洗禮之後，莫里斯仍舊悠遊於藝術與政治的對立天地間。一八八〇年代晚期，他創立了克姆斯考特出版社。比起商業投資，成立這家出版社更多是出自他強烈的個人興趣，不過這卻和他早年時關於製作「美麗書籍」的觀點多少有幾分矛盾。出版社致力於再興文藝復興早期書本製作和字體設計方法；那是相當費力的工作，裝訂往往加工複雜，紙張是用手工作成，而紙模板也由手工製作。紙張上的浮水印、鉛字模都是莫里斯自己設計的，他還認真打算要製造屬於自己的墨水，因為他發現英格蘭買得到的工業生產墨水非常沒光澤。在才情橫溢的傑克領導下，公司的生意持續興盛，莫里斯則仍然積極參與社會主義者聯盟的活動，他編輯並資助聯盟的雜誌《公益》（Commonweal），直到一八九〇年他和無政府主義派系分裂之後，創立漢默史密斯社會主義者

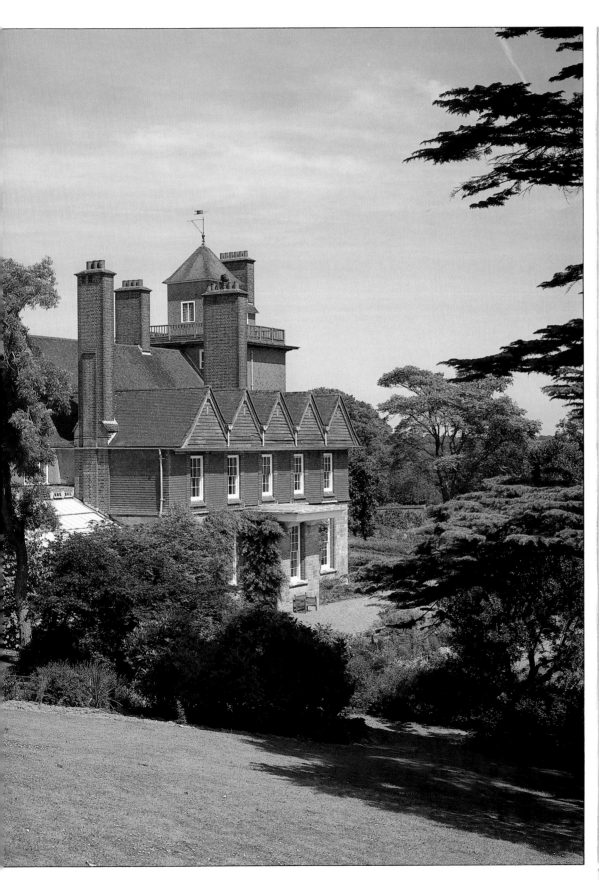

最左：《喬叟作品集》
的書名頁和第一頁，
一八九六年莫里斯的
克姆斯考特出版社印
製。此即著名的克姆
斯考特版喬叟，這個
版本以紅、黑兩色手
工印製，並且用豬皮
裝訂而成。

左：斯坦登宅邸，靠
近東格林司泰得，薩
塞克斯。一八九二
年，魏伯為倫敦的初
級律師畢爾設計的。
這棟房子包含有莫里
斯、邊森、傑克和許
多莫里斯公司雇員的
作品。

右：卷頭插畫，取自
莫里斯的烏托邦小說
《烏有鄉消息》，展示
了牛津郡克姆斯考特
園邸東側正面的景
致，那裡正是此書最
後一章落筆的地方。

學會（Hammersmith Socialist Society）為止。但
莫里斯還繼續不斷地寫詩和散文，在這段期間
他還寫出了小說《烏有鄉消息》（*News from
Nowhere*），準確而詳細地敘述了一個革命社
會，這是他在藝術和政治中所渴望著的。

　　莫里斯死於一八九六年，不管在實作或是
知性發展方面，他對於美術與工藝運動的原則
都作了巨大的貢獻。莫里斯的貢獻從一八六○
年代的浪漫主義出發，到他在八○年代後期和
九○年代的革命觀，具體點出了許多後繼的藝
術家和藝匠即將面臨的矛盾。在莫里斯之後很
長一段時間，男女藝匠依舊持續懷抱浪漫的希
望，認為藝術仍然有能力挑戰資本主義工業這
頭「黑獸」。然而莫里斯已經明白提出他的論
證，要創造健全而大眾化的藝術、工藝和建
築，必要條件即在於顛覆工業社會。所以毫不
意外地，在《烏有鄉消息》中，莫里斯所渴望
的烏托邦式簡樸，只有在一場狂暴的革命之後
才得以實現。

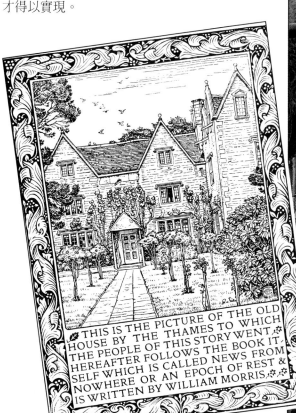

■

左：斯坦登宅邸的會
客室。前景中附有墊
子的椅子是莫里斯公
司的產品，手工編結
的地毯和壁紙也是。
照明裝置則是魏伯跟
邊森的作品。

右：斯坦登宅邸的起
居室。前面這張桌子
是魏伯設計的，牆壁
上的水仙花印花布掛
簾也是出自於莫里斯
公司。

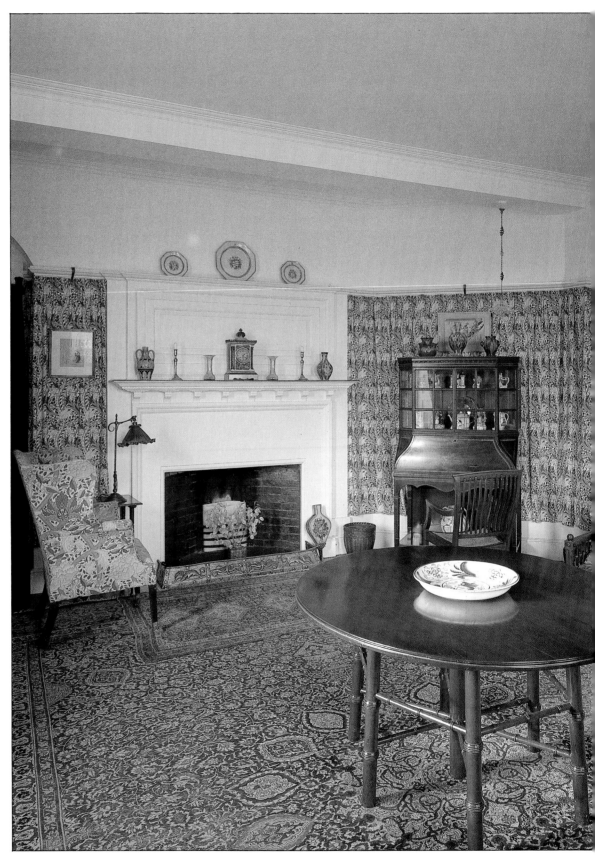

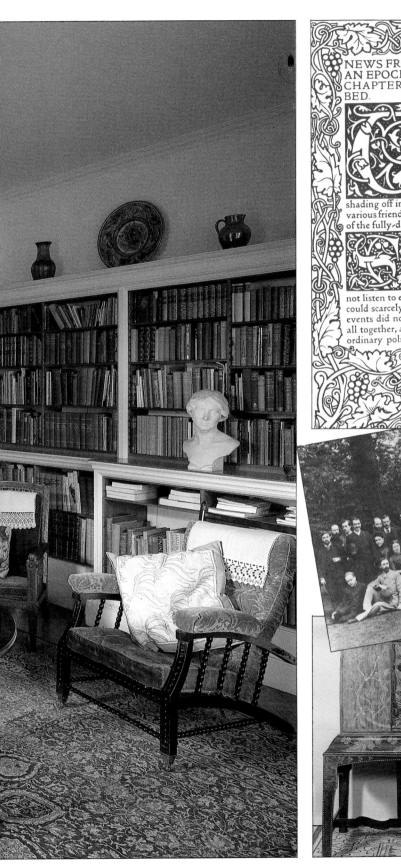

NEWS FROM NOWHERE OR AN EPOCH OF REST. CHAPTER I. DISCUSSION AND BED.

P at the League, says a friend, there had been one night a brisk conversational discussion, as to what would happen on the Morrow of the Revolution, finally shading off into a vigorous statement by various friends, of their views on the future of the fully-developed new society.

AYS our friend: Considering the subject, the discussion was good-tempered; for those present, being used to public meetings & after-lecture debates, if they did not listen to each other's opinions, which could scarcely be expected of them, at all events did not always attempt to speak all together, as is the custom of people in ordinary polite society when conversing

左：莫里斯的烏托邦小說《烏有鄉消息》首頁。

中左：一八八九年漢默史密斯社會主義者聯盟的一次聚會。這個聯盟稍後重組，構成漢默史密斯社會主義者學會，其宗旨在於「傳播社會主義思想，特別是藉由演講、街頭聚會和出版行之……，而且別無其他宗旨」。

左下：有抽屜的法式寫字桌及立架，一八九三年傑克為莫里斯公司設計的。

第四章
大不列顛的
手工技藝同業公會

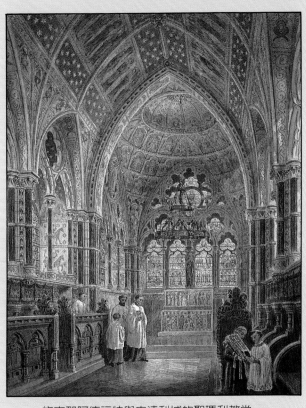

約克郡阿德福特與史達利城的聖瑪利教堂，
由柏菊士所設計，時間約在一八七二年。
這幅是內格的水彩畫。

右：孔雀主題的陶土彩繪盤，德摩根設計。

在莫里斯公司創辦後接下來的幾十年間，英國成立了許多手工技藝同業公會，大部分由年輕建築師所組成，他們熱切希望復興技藝傳統，融合裝飾藝術與建築。他們也都強調工作的尊嚴，其中如克萊恩和阿斯比等人積極鼓吹社會主義，他們認為勞動不惟健全與美好的藝術所必備，更穩健有活力的社會也得奠基於此。一如以往，所有加入成員都一致堅持工作的尊嚴。羅斯金首先試著成立這類具烏托邦理想色彩的同業公會團體；不過，他的烏托邦理想主要並非出於社會主義，而是前述的浪漫化封建精神。儘管羅斯金對美術與工藝運動有毋庸置疑的重要地位，但是他投注心力所組成的聖喬治同業公會（Guild of St. George），充滿了父權式作風，和其後 連串仿效莫里斯公司所發展出來的同類團體相比，顯然最不切實際也最不成功。

羅斯金在「給大不列顛的技工與勞工」系列的第八封公開信中，也就是一八七一年五月到八月的「佛士克拉維革拉」通訊（Fors Clavigera，譯按：有「『釘』住財富」的意思），宣布成立他的同業公會。此團體的訴求對象是對社會情況充分覺醒，願意協助建立不同社會的「所有心靈神聖且謙卑的人」。但由羅斯金提出來的這個另類選擇，與莫里斯的社會主義理想卻相差甚遠。這個同業公會以羅斯金作為導師，本質為權威主義社群，在他之下有三個層級：隨員或行政管理人，工匠，以及圈外的友好人士，各自捐出所得的十分之一給公會。但理論上公會必須自給自足，當然不能藉助於蒸汽機。公會規章有八項條款，首先要敬愛神；哪一個神都可以，但無神論者除外。

其他要求包括愛國愛民，敬重勞動、美的事物和動物。羅斯金還列出一系列合適的讀物，陳列在所有公會據點，並立志要建立博物館。儘管羅斯金努力不懈，公會卻成就不多。羅斯金原本希望他的擬封建式團體能擴展到整個英國，甚至跨過海峽，然而實際上他們只分布在絮菲得附近、威爾斯的巴茅斯，以及愛爾蘭海上的曼島。

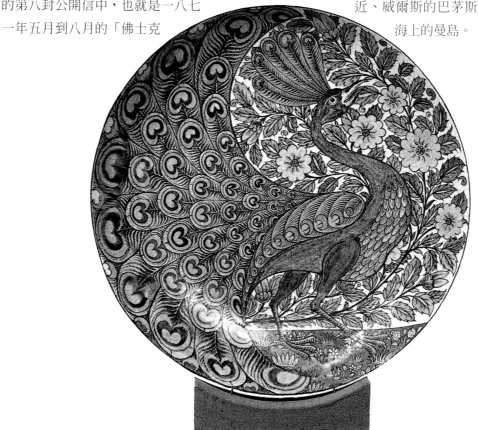

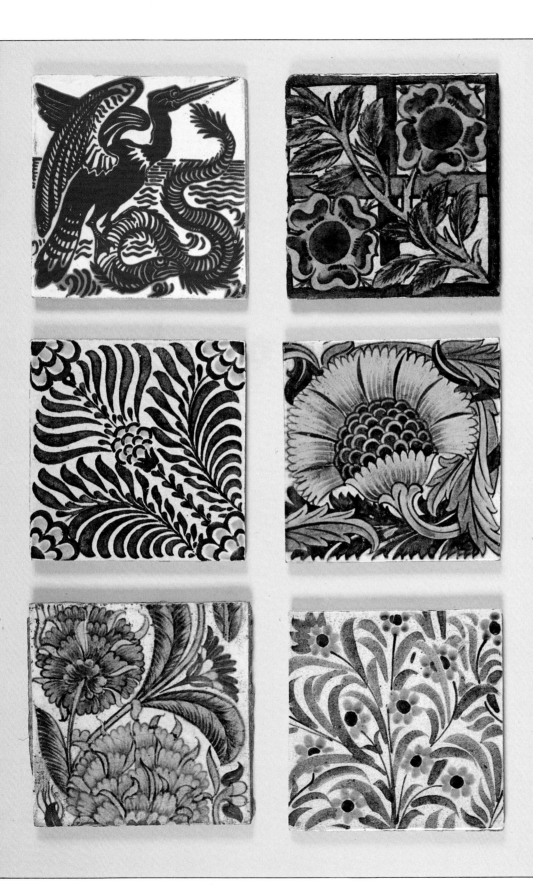

CHAPTER FOUR

■

左：德摩根設計的系
列釉下彩陶土磚。

世紀公會

受到羅斯金前例的啓示，馬克莫鐸的世紀公會推展得比他的良師益友還要成功。馬克莫鐸是羅斯金在牛津大學繪畫課的學生，也與他同遊義大利，一八八二年在老師的建議下，馬克莫鐸創辦了這家同業公會。第二年世紀同業公會的工作坊開張了，這是跟羅斯金的同事伊米吉（Selwyn Image）合資開辦的。伊米吉以前是個助理牧師，以數種媒材從事創作，包括繪圖設計（他爲世紀同業公會的雜誌《木馬樂》〔The Hobby Horse〕設計封面）、刺繡和彩繪玻璃。公會的其他會員還有陶藝家德摩根、設計師山納（Heywood Sumner）、雕刻師柯瑞偉克（Benjamin Creswick）、織品設計與金屬加工師洪恩（H. P. Horne）以及希屯（Clement Heaton）。馬克莫鐸本人接受的是建築師訓練，但他自己也試著多學幾項技藝，玩過黃銅器、刺繡和櫥櫃製作。世紀同業公會成立的要旨在於，調和活躍於不同領域的藝匠們，並且結合傳統上個別獨立的學科：建築、室內設計和裝飾。有別於莫里斯企圖將繪畫和雕刻平民化，成爲人人都可以涉獵的手工藝，馬克莫鐸的世紀同業公會則將目標鎖定在提高工藝類別的水平，例如建築、織品設計、陶器製造和金屬加工，以便與專業上可敬的「美」術並駕齊驅。

馬克莫鐸和世紀同業公會的作品跟莫里斯公司相比，風格上較爲兼容並蓄，雖然他們也有同樣的理想：由藝術家、建築師和設計師間共同合作，完成一個家及其內部的種種擺設。不像許多美術與工藝圈內的中世紀風格愛好者，馬克莫鐸欣賞義大利文藝復興、甚至巴洛克建築，在他設計的好幾棟房子上還運用這些風格，包括他自己在艾塞克斯的住宅「大樂芬園」（Great Ruffins）。世紀同業公會生產的家具風格相當多樣，從節制謹慎、功能取向，到預示了新藝術（Art Nouveau）及唯美主義運動的不對稱阿拉伯裝飾風格，都包括在內。事實上，馬克莫鐸所交往的藝術家、文學界人士，都與唯美主義派別有關係；對許多活動於工藝同業公會中的藝術家來說，信念大不相同。馬克莫鐸和惠斯勒（J. A. M. Whistler）、王爾德（Oscar Wilde）都是同事，兩人一致強調藝術的自主性，可以完全爲繪畫而繪畫、爲設計而設計，不需要讓步於社會性用途，或者觀眾所關心的事物。然而，工藝同行間的政治路線往往把社會使命擺在中間，主張藝術的角色就是要將世界從工業與資本主義的醜惡中拯救出來。從投稿《木馬樂》雜誌的名單來觀察，世紀同業公會興趣寬廣，也有能耐融合信念不一的藝術家、建築師和設計師。頭幾年致力於公會雜誌的編輯群包括了羅斯金、王爾德、羅塞堤、魏崙（Paul Verlaine）、阿諾得（Matthew Arnold）、吉爾克里斯特（Herbert Gilchrist）、布蘭特（W. S. Blunt）、伊米吉，以及梅莫里斯（May Morris），涵蓋了藝術、文學、音樂各個領域。

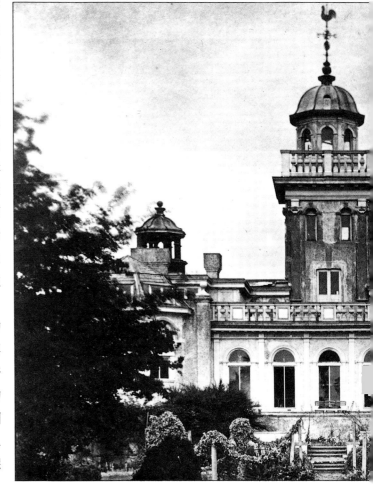

下：艾塞克斯郡魏克罕主教區的大樂芬園，馬克莫鐸設計，約在一九○四年。馬克莫鐸和其他參與美術與工藝運動的建築師不一樣，他往往容納文藝復興的要素，或者以大芬園而言是巴洛克的特色，表現在他的建築物上。反之，莫里斯卻將這類複雜、洗練的風格逐出他的國度。

右：馬克莫鐸為自己的書《任爵士的城市教堂》所作的標題插畫。一八八三年。

最右：世紀公業同會雜誌《木馬樂》的標題插畫。

右下：馬克莫鐸設計的橡木寫字桌，時間約在一八八六年。

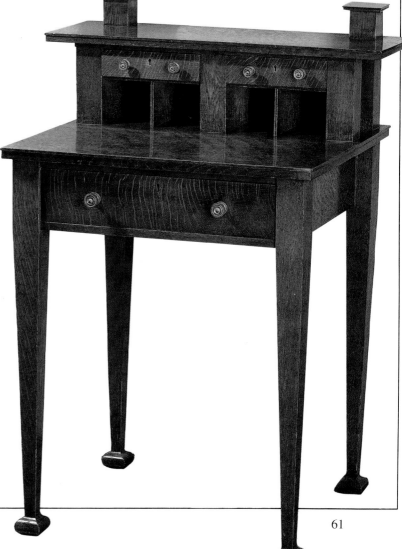

ARTS & CRAFTS
■

右：斯蝶弗郡利克城
的萬聖堂，賀思禮設
計，鋼筆與水彩繪
成，一八九一年。

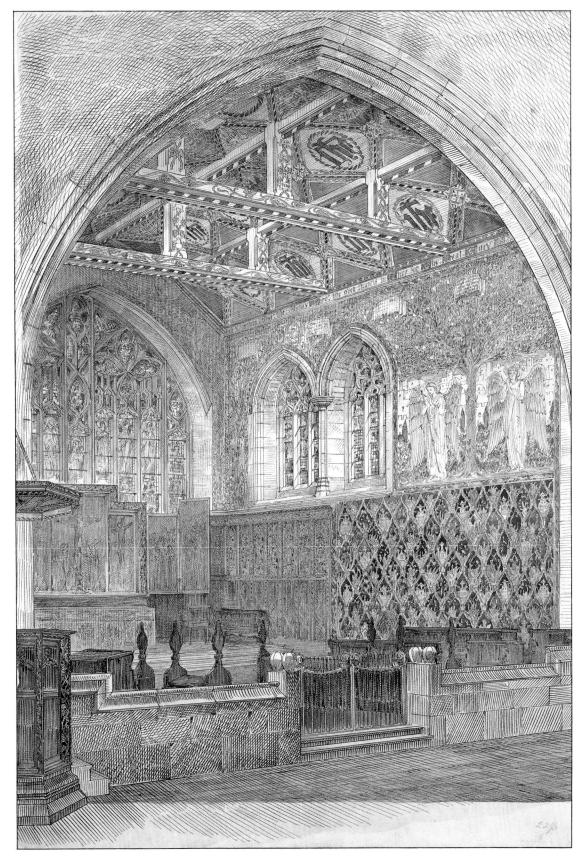

世紀同業公會終於在一八八八年解散。雖然在財務上獲得成功，許多公會成員卻去追求他們各自不同的興趣，例如洪恩繼續他在建築方面的業務，然後在一九○○年退休，到佛羅倫斯改當藝術史家。伊米吉則以彩繪玻璃、印刷術、刺繡與馬賽克鑲嵌等多種媒材獨立作業。希屯自營事業，生產景泰藍琺瑯瓷器，稍後到歐陸工作，最後定居美國。馬克莫鐸仍持續建築師的工作，最後卻與其他參與過美術與工藝運動的人一樣，逐漸遠離了涉及社會物質層面的藝術、建築，而走上另一條較為理論性的道路，他選擇貨幣理論和社會學。

世紀同業公會聯合創辦人伊米吉之後還投身另外一個同行組織：藝術工作者公會。這個公會一八八四年成立，其中一部分是由蕭（Richard Norman Shaw）建築師事務所雇用的一批年輕建築師組織起來的，像利舍比（William Richard Lethaby，蕭的首席辦事員）、賀思禮、牛頓（Ernest Newton）、普萊爾和麥卡尼（Mervyn Macartney）。由於蕭的鼓勵，他的助手們也和世紀同業公會的夥伴一樣，很想提升應用美術的地位，並且要打破普遍流行於皇家學院和大英建築師皇家協會的分工觀念，因為這讓他們和學院派繪畫、雕刻等美術及建築的制式觀念，區隔成兩個不同的世界。一八八四年，蕭的這批助手和一群人稱「十五人組」的作家、設計師、理論家合併，這群人由戴（Lewis Forman Day）領銜；其他成員還包括了克萊恩、謝丁（John Sedding）和哈樂迪（Henry Holiday）。藝術工作者公會的目標和大部分其他美術與工藝事業一樣：追求一個手工製作、設計完善的環境，讓藝術家、建築師與藝匠共同負責設計建築物及其內部陳設。然而我們很難在這個公會內部嗅到一絲絲的社會意識；引人側目的基進改革主義推動著莫里斯等人的創作，但在這個公會中並未出現。公會似乎在這一方面刻意保持低調以避免爭辯，甚至在一八八九年聲明反對「公開活動」，比較偏好私底下影響藝術機構或制度。在下一個十年之間，有許多公會成員在藝術學校和公共行政管理方面扮演要角。

左：多塞特地方普爾城的聖歐茲盟得教堂，普萊爾設計。

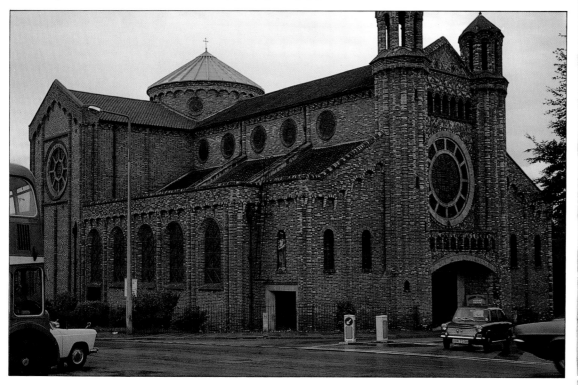

右：牛頓位於漢普夏
西果嶺的四畝園透視
圖，一九○二年克勞
佛繪製。

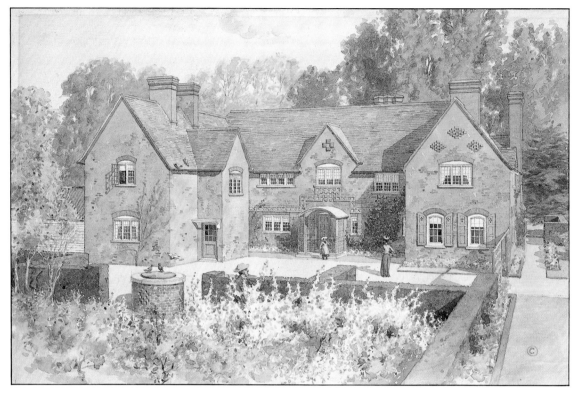

　　此公會對公共形象所抱持的謹慎態度，在一八八八年催化了「美術與工藝展覽學會」（Arts and Crafts Exhibition Society）的成立，這個同盟團體較為好戰。第一批學會成員要不是早已參與了藝術工作者公會的活動，就是積極執業，並且在圈內頗有名氣的人。克萊恩、邊森、柯布登桑得森、戴伊、利舍比和德摩根都是學會的名人，學會所辦的展覽也廣納其他志趣相投的公會或工藝同行的作品。一八八八年在新藝廊舉行的首次展覽，作品就來自學會成員，加上世紀同業公會、莫里斯公司，以及阿斯比蘊釀中的行會及手工藝學校。到一九○六年都熱衷會務的德摩根，展出甚多陶土作品，靈感出於回教陶器。邊森的手工金屬製品也十分具代表性；他是個尖銳的評論家，矛頭不只指向資本主義機器生產，也抨擊主街商店同樣充滿著資本主義色彩的商品分配途徑。早在一八八○年，邊森就聽取了莫里斯的勸告，經營自己的工作坊，生產茶壺、水壺等家庭用品，

樣式往往很簡單，但產品上也留下了手工製作的清楚痕跡。學會其後兩年所辦的展覽，利舍比和金沁都有作品展出。金沁和布駱（D. J. Blow）在布倫斯伯利有一家小店，銷售他們自製的家具、石膏和金屬製品。克萊恩也是參展常客，展品種類繁多，他展出自己設計的一面愛爾蘭民族主義旗幟，重申美術與工藝運動的基進號召。開斯偉克工業藝術學校（Keswick School of Industrial Art）也以一些饒富特色的簡單金屬樣品參展。除了讓各方不斷擴張的工匠團體展出各式工藝品之外，學會展覽也提供機會讓各項技藝在此進行理論討論或展示，包括印刷、裝訂、設計和掛氈織錦織法等等。

　　美術與工藝展覽學會成立的前三年，每年都辦展覽，此後則改為每三年一次。因為許多參展作品品質粗劣，特別是來自倫敦商家的作品，還有些作品來自鄉下地方的大量行會，他們是仿效美術與工藝運動而組織起來的。無論如何，展覽學會為出於各種信念而做的革新性

CHAPTER FOUR
■
左：以睡美人為主題
的壁紙，由克萊恩所
設計。

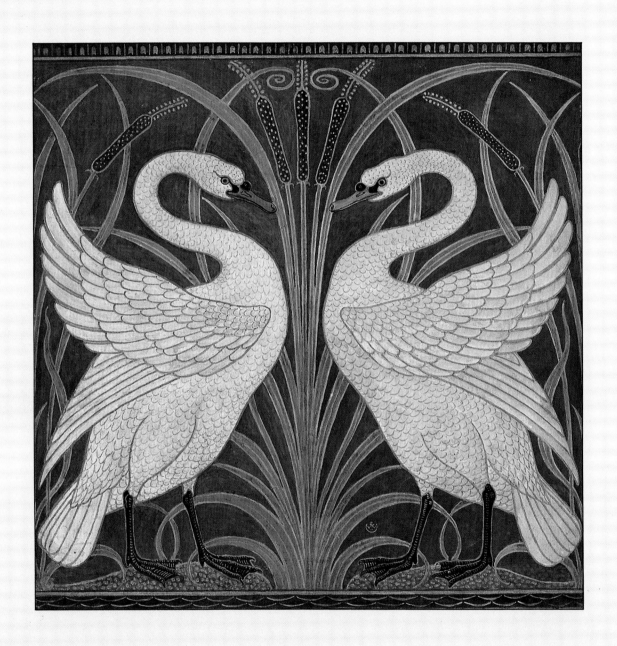

設計，提供一個展覽的舞台，影響力不可小覷。

金沁、席尼和恩斯特‧巴思李兄弟（Sidney & Ernest Barnsley）的家具作品鄉村簡樸風格更強烈，讓人想起先拉斐爾派在運動浪潮初期所設計的工藝品。一八九○年金沁、席尼‧巴思李，和利舍比、布倫費德（Reginald Blomfield）、麥卡尼一起組成了肯頓商行（Kenton and Co.）。營業時間不到兩年的這家公司，雇用專業的櫥櫃工匠來製作幾個公司創辦人所設計的家具，每件產品都標上製作人的姓名字母縮寫。肯頓商行的作品十分多樣性，但整體而言，流露著一種更簡單而比例優雅的風格，明顯回歸十八世紀。一八九二年公司關閉以後，金沁就一起和巴思李兄弟搬到了科慈沃滋，在許多來這裡定居的藝術家和藝匠中，他們是第一批。這段期間他們所設計的家具，不管是圖案還是結構都絲毫不加修飾，刻意留下清楚的細微工作痕，只作最低限度的裝飾，這種作風似乎激怒了當時的商界新聞圈。金沁和巴思李兄弟也將類似的鄉土風格應用到他們設計和興建的建築物上。事實上，在來斯特郡馬科費得的斯東尼威爾地方，金沁的確成功地蓋了一棟重現當地鄉土風格的建築，與當地自然景觀合而為一。建築材料就地取材，像是當地未經切割的石頭、茅草，農舍的高度也照用地的坡度制定，粗大的煙囪看起來就像是直接從地景之中升起；樓梯間和屋頂的內部加工也相當簡單，與為農舍設計的簡樸鄉村家具如出一轍。

稍後進駐英格蘭科慈沃滋的公會，是阿斯比的手工藝同業公會和手工藝學校。此公會是從一個羅斯金作品閱讀班演變而來，當時是由阿斯比帶領，在倫敦東區的湯恩比會館進行。阿斯比是劍橋畢業生，也是莫里斯和英得曼（H. M. Hyndamn）的同事。一八八○到九○年代期間，許多美術與工藝產品在風格與意圖上日益折衷，技巧方面也往往採用高度精細的標準，在某些情況中甚至以機器製造；阿斯比的公會則堅決走回形塑了運動較早期作品風格的羅斯金派和社會主義思想路線。阿斯比對美術與工藝所作的理想宣言相當激動人心，是第二代藝術家及藝匠中最突出的作品之一。阿斯比在一九○八年發表的《手工藝與競爭性的工業》（*Craftsmanship in Competitive Industry*）一文中提到：

> 美術與工藝運動……透過與生活現實面的接觸，表現最重大時刻的道德意義。美術與工藝運動同時觸動了生產者與消費者，也就是觸動了每一個人。這個運動給工業社會帶進……一點偉大的靈魂，因為那是我們的文明十分缺乏的一種想像力。美術與工藝運動提醒我們，想像的事物也是真實的，並且展示給我們看，想像的事物藉由人類的手工藝表現出來時，必然直接觸及物質實體。

> 我想要設法證明的是，先拉斐爾派畫家們以真摯熱情、羅斯金以先知的熱忱、莫里斯以無比精力所展開的美術與工藝運動，並非大眾先前所想像或現在所尋求的奢侈品培育所、為富人製造瑣碎無用之物的溫室。美術與工藝運動一方面要以堅實有用的產品終結這種局面，另一方面則據此要和機器生產、廉價勞力等不可避免的遊戲規則劃清界限。

阿斯比在各方面都唾棄工業化生產的低劣操作，他主張工藝技術應該自己摸索，藝匠的技法會隨著他日益熟稔創作媒材而推進；所以比起熟練的工匠，他寧可刻意引進不成熟的職工，由公會開課來培育他們。在公會的工作坊裡，勞力不分工，每一名藝匠都參與全部生產過程。他們強調純手工，阿斯比寫道：「我們想要賦以形體的振翅精靈，一遇到複製機器就飛得無影無蹤。」此外，公會也鼓勵成員團隊合作，藉此讓每個人熟知、進而欣賞他人的弱點和長處。公會在財務上穩定下來後，阿斯比明訂公司的責任義務，在公司新組成的理事會中提供員工的代表席次，並開始一項員工優惠辦法，從員工薪資中扣除一定百分比，然後由

右：阿斯比設計的「鵲鳥殘枝屋」，位於倫敦鵲而喜的夏尼步道。這棟房子的構圖與裝飾吸引了《工作室》雜誌的目光，還有德國《英國住宅》一書作者穆特西烏司的注意。

右頁上：素描簿上的梯背椅構圖，金沁設計。

右頁下：金沁的栲木梯背椅。時間約在一八九五年。

公會支付他們利息。

　　阿斯比公會的產品設計簡單，表現在珠寶、餐具及花瓶上的金屬加工，靈感往往來自中世紀，所添加的半寶石及樸實的裝飾圖樣，外表神似新藝術風格。不過阿斯比並不喜歡新藝術團體，他認為公會中崇高的社會主義與工藝理想，與時髦主街商店裡的新藝術產品，兩者之間存在著明顯的差異：後者充滿忸怩自覺的藝術感性。公會生產的家具也相當簡單，櫥櫃通常是以橡木或胡桃木製成，大量未加修飾的木材佐以點綴性的金屬手把或鉸鏈。事實上在一八九六年美術與工藝展覽會裡，公會展出一款後期櫥櫃作品，完全去除了表面裝飾，這種作法日益主導了世紀之交的設計走向。

　　一九〇二年，公會工作坊從倫敦東端區的艾塞克斯屋搬到格勞雀斯特郡的奇平坎頓，手工藝學校及公會的命運也隨之改變。鄉間是一個更適合工藝行會落腳的地方，阿斯比在荒蕪的村莊設置了幾座工作坊，容納大約五十名藝匠及其家屬，並且專為當地居民在坎頓美術與工藝學校開課，然而只有極少數接受了他的好意。這家美術與工藝學校提供類似倫敦的訓練計畫，課程包括了克萊恩的講演，還有諸如針織刺繡、園藝、肢體訓練和衣物上漿等實習指導課。到了一九〇五年，公會的財務捉襟見肘，年度營業額幾乎虧損了一千英鎊，第二年甚至加倍，他們於是任用一名業務經理，試圖向股東籌集資本，不過公司最後還是得自動清算資產。阿斯比公會瓦解的理由人言言殊，阿斯比自己在寫給股東們的信上，將公會的失敗部分歸咎於公司地點。當訂單減少時，藝匠們在鄉間沒辦法找其他的工作來度小月，此外遠離都市商圈作生意成本實在太高人，而競爭對手使用的機器生產技術使得問題更加惡化。在世紀交替之際，美術與工藝運動的作品風格變得非常流行，少有剽竊這種表面風格的人會認為有必要維持高水準手藝。雖然如此，在公司

38-39 CHEYNE WALK
CHELSEA : S.W.

C.R.ASHBEE·MA·ARCHITECT·
MAGPIE & STUMP HOUSE·
37 CHEYNE WALK·CHELSEA

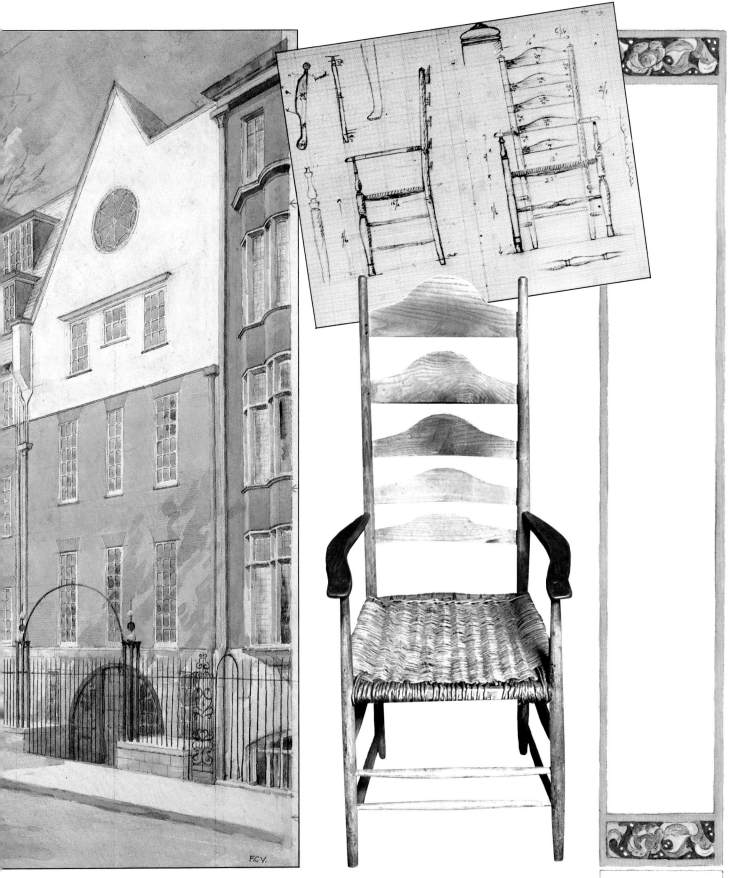

右：附銀製托架的玻璃細頸盛水器，阿斯比設計於一九○四到○五年之間。

右二：阿斯比設計的垂飾，由黃金與珍珠母構成。

右頁：兩棟鄉村住宅的設計圖。薄以榭的作品，時間約是一九○一年。

解體前夕，阿斯比給股東的信上發表了昂然不屈的言論，捍衛公會的企業理想及成就。

財務上，手工藝學校及公會的確是失敗了，但是在《手工藝與競爭性的工業》一文中，阿斯比對此作出了機靈的解釋：「既然事實擺明，在現有的工業條件之下，不可能經營任何有規模的工藝美術實業，那麼我們就必須認真另尋出路，完成我們想要製作的作品。」用意良善的社會主義藝匠勇往直前，卻一頭撞

上工業資本主義巨石，這並不是第一次。

阿斯比手工藝學校及公會埋怨種種不公平的競爭，包括了機器化工業和其他業餘組織，他們的削價競售讓公會付出的勞力無法得到回收。然而，到了十九世紀末尾，像阿斯比和馬克莫鐸那樣的同業公會已經不再孤軍奮戰，誠如當時《藝術雜誌》（Art Journal）和《工作室》雜誌所指出的，製作優美的手工製品已經進駐了大眾的腦海，李伯蒂公司（Liberty and Co.）

就把許多美術與工藝運動的作品賣給更廣大的顧客群，對此類工藝品的需求和興趣也因此水漲船高。

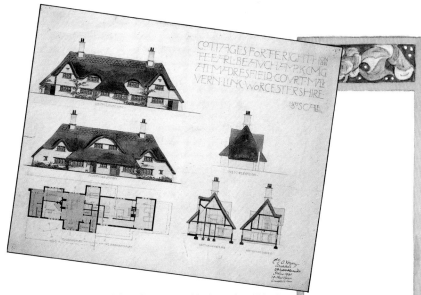

一八八四年創立的家庭藝術與工業協會（Home Arts and Industries Association）站在社會階層中較低的一端，立意保護鄉村工藝與傳統，試圖鼓勵農村的工人善用閒暇時間。協會本身是個慈善團體，大致由上流中產階級婦女主持，並且有地方貴族的贊助。協會的目的在於提高美學品味水準，希望透過維多利亞時代講求自助的理想，為虛弱的鄉村經濟帶來新的收入來源。家庭藝術與工業協會由傑伯夫人（Mrs. Jebb）所創辦，有著馬克莫鐸的支持，教導民眾關於金工、木工、編織、刺繡和紡紗等技術。在其他較著名的工藝同業公會，女性工匠總是少見，或者至多在工作場中當作業員，但在家庭藝術與工業協會中，女性擔任行政幹部或工匠則很常見。協會協助許多比較小的鄉下技藝行會和成人教育機構分派工作，其中就有開斯偉克工業藝術學校；這家設計學校規模很小，於一八八四年在崁伯地（Cumberland）創立，最後以出售作品的營業活動維持下來。

另一個姊妹組織則是在一位關心窮人的望族推動下，於倫敦肯辛頓成立的皇家針織學校（Royal School of Needlework）。設立這個機構是想幫窮苦的婦女從針織工作中賺取生活費。這所學校的設置性質，蒂凡尼的同事，美國織品設計師惠勒也參與了意見。惠勒在成立她自己的類似學校之前，先來英格蘭參觀訪問，據說，當她看到仁慈的中產階級創辦人和婦女勞工之間鮮明的階級劃分，感到相當震驚。

就如卡倫（Anthea Callen）所觀察到的，婦女勞工也有助於蘭達爾亞麻工業（Langdale linen industry）的振興。蘭達爾亞麻工業約一八八五年在崁伯地的蘭利（Langley）成立，他們的努力還曾經受到一八九七年版的《藝術雜誌》

的讚揚。無數美麗如畫又堅固的家，廚房隨時準備待客，爐火上正好有壺水燒開了；此景「曾經一度在全英國是很普通的事，但是現在卻成為了博物館與店家陳列的珍品」，乍看之下可能從美術與工藝運動的社會主義烏托邦中冒出來，不過就這個例子而言，工藝復興被塑造成一種維多利亞式典範：根據那時的觀念，整潔、勤勉和自律乃是解救貧窮的良藥。蘭達爾亞麻工業「帶給無數家庭日增的舒適與秩序，主婦們現在總是在家裡的爐子邊忙個不停，而不是和某個鄰居嚼舌根。」那名女作家這麼描述，接下來她繼續寫道：

> 當農舍主婦們忙於製作真正美麗的織品時，全家必然會從中受益；潛移默化中，大家不但學習到如何欣賞美的事物，也在正當工作中得到必要的訓練，比起瞎忙渡日好多了。

當群眾對美麗的手工產品興致盎然時，原始的理想卻已然歪變。勤勉、儉約、仁慈而值得援助的窮人，這種維多利亞主題的共鳴擁抱了美術與工藝運動的形式，卻沒有其中社會主義和民主化的實質內容，這讓美術與工藝運動的理想光芒盡失。由家貧婦女共同製作出美感和品質出眾的手工藝品，此景乍看彷彿出自十九世紀的文學烏托邦。然而我們必須記得，是在深沈的改變之後，手工技藝的理想才浮現在

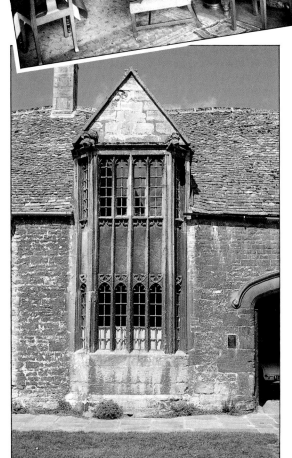

像《烏有鄉消息》這類的小說中。皇家針織學校、蘭達爾亞麻工業、國產藝術與工業協會，還有其他許多在王公貴族和社會監管下的類似學校團體，都在同樣壓榨人的工業經濟脈絡下運作；這與當年引發了美術與工藝運動誕生的處境，並無二致。

如果說幾家工藝學校讓手工技藝的理想調頭往另一個方向發展，那麼李伯蒂（Arthur Lasenby Liberty）的努力也殊途同歸。李伯蒂對整個運動的貢獻甚大，隨後會再詳述；在此值得一提的是李伯蒂修正了手工技藝理想，不是靠開發人力，而是開發市場與機械裝置。

李伯蒂公司創辦於一八七五年，經營時裝、織品、金屬製品和家具生產與分銷，目標顧客群遠大於莫里斯及其追隨者。大多數藝匠匿名工作，他們的個人手藝及創意表現消匿不見了，取而代之的是製造廠商的聯盟合併，以競爭對手成本的零頭進行著機械化生產。

所以，阿斯比抵制壓榨業餘廉價勞力和機器生產，此事意義重大，因為兩者是讓成品罩上一層工藝理想外衣的捷徑；除去這兩項因素，對社會形勢才是一個根本的改變，工藝美術品也才能以符合人性的方式生產，並進而讓整個社會欣賞。

美國的手工藝典範

洛伊克洛福特出版社一本書的卷頭插畫。
這家出版社是哈伯德成立的。

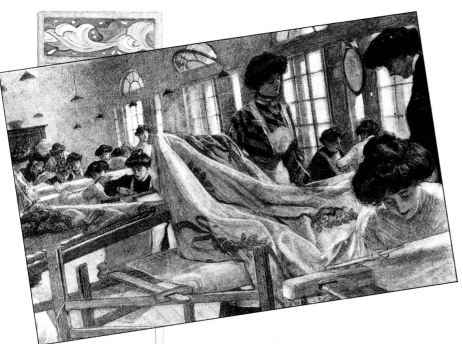

上：一九○四年，皇家針織學校工作間的一景。

 美國藝術家、建築師及設計師與英國美術與工藝運動之間的接觸，起初不廣。唐寧、任偉克和賈夫茲的作品受到十九世紀英國復古歌德風的影響，一些美國畫家與評論家也熱愛羅斯金作品。然而直到一八七六年費城「百年慶博覽會」為止，美國對美術與工藝運動並沒有更進一步的實質掌握，也沒有真正應用在美國文化上。

那次的展覽展示了美國作為私有企業及自由民主政治的發源地，在經濟和政治上的活力；然而，顯然就藝術、建築與裝飾等領域來說，當時美國還沒有形成自己的文化。展覽會場上也出現若干引人注目的原創性美國作品，例如震教徒家具以及辛辛那堤陶藝家的各式藝品。但一般而言，依據唐寧的評論，美國其他工業藝術大部分都還被新奇而裝飾性、機器製造的帝國風格所宰制。而美國民眾對新奇事物的通俗品味，可能也在這次博覽會中達到高點：一尊年輕女性的半身雕像，可以在訂購後兩個小時之內用奶油雕成。

美國對美術與工藝運動的興趣，多半是受到了博覽會上來自英國的贊助者激勵所致。蕭建築師展出了數件影響重大的建築物設計圖，表現出安妮女王式的建築風格（Queen Anne style）。前述的藝術工作者公會，有部分成員就是出身於蕭建築師事務所。蕭氏帶有地方色彩的建築物某些地方酷似殖民地風格，這對於渴望拋棄古典風格和歐洲式歌德風語彙的建築師來說，十分具有號召力。但是撇開蕭的影響力不談，這時也興起了一股美國殖民地歷史風潮。《哈潑雜誌》當時常常推出討論殖民地建築的文章，而百年慶博覽會上則有美國獨立前夕的廚房綜覽。就在國內與國外交互影響下，發展出一種本地建築風格，即著名的「木瓦式」（Shingle style）。建築師如愛默森（William Ralph Emerson）、理查森（H. H. Richardson），和一些公司例如麥金、米德與懷特，都拒絕將許多明顯屬於歐洲主流的元素運用在建築物上，他們希望回歸質樸、木造的殖民時期慣有風格。理查森大約在一八八○年選用了本土的木瓦式建築風格，而不是他在法國求學時學到的那些古典潮流；此外，理查森和英國美術與工藝運動建築師有志一同，不只設計建築物的外觀，還包辦內部陳設。他的辦公室多半由助手製造設計簡單的家具樣品，再交給專業承包商生產。另一個在費城舉辦的英國美術與工藝展，對於推展美國手工技藝理想也具有相仿的影響。參展的有印製莫里斯第一批壁紙的傑弗瑞商行（Jeffrey and Co.），還有摩瑞、克萊恩和皇家針織學校的作品。此外，莫里斯的作品及其理念（普及程度較低）在美國的知名度也不斷攀升。莫里斯公司的鐵器、薩塞克斯系列椅也都有商業性銷售點，某些設計師更聲稱受過莫里斯的影響。

第凡尼及其結盟藝術家

第凡尼（1848-1933）也是宣稱受到莫里斯影響的設計師，在一八七九年和德佛瑞斯特（Lockwood de Forest）、寇爾曼（Samuel Colman）、惠勒共同創立了「第凡尼及其結盟藝術家」（Louis C. Tiffany and Associated Artists）這塊招牌。他們計畫經營一家有文藝復興風格的工作室，以第凡尼為創意中心，帶領一群從事著各種媒材創作的助手。這家公司的主要工作領域是玻璃和織品設計，原始目的是想要建立起藝術和工業之間的一個橋樑，試圖振興美國國內的品味水準。儘管第凡尼本人的抱負不凡，他的公司卻鮮少有能和莫里斯的實驗相抗衡之處。關於藝術如何可能對抗俗氣的實用主義，第凡尼本人也從來沒有建立過任何明確的想法，和大西洋對岸的某些設計師一樣，他似乎對藝術只抱持著一般性的了解，認為凡是藝術就對社會有益。莫里斯的終極關懷——藝術究竟在什麼情況下被生產和消費，他們也不曾考慮過。儘管如此，第凡尼的事業極其成功，公司馬上就接獲了頗

具聲望的委託案，其中一項就是為亞瑟（Chester A. Arthur）總統裝飾白宮的工作。但在八〇年代早期，公司旋即分裂，第凡尼和惠勒各別獨立作業，前者以「第凡尼商行」（Louis C. Tiffany and Co.）繼續經營生意，後者則以「結盟藝術家」的身分別開生面。關於第凡尼的工作記錄甚為齊全，但其合夥人惠勒的貢獻比較鮮為人知，她又與美國美術與工藝傳統有著更密切

的關係。惠勒追隨皇家針織學校的典範，在紐約組織了「裝飾藝術學會」（Society of Decorative Art），這個組織日後還成了費城和波士頓其他姊妹團體的原型。

裝飾藝術學會的目標之一，是再現傳統上與婦女息息相關的手工技藝，不再視之為某種家庭消遣，而是一種更具積極意義的活動；在惠勒的眼中，手工藝反映著女性與生俱來的創造力和設計感。

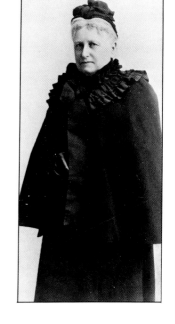

下：第凡尼公司一八九〇年到一九二〇年代的玻璃製品。第凡尼未直接管理公司時，其公司至一九三八年還持續生產玻璃製品。

上：惠勒的照片。她是美國美術與工藝運動最傑出的設計師之一。

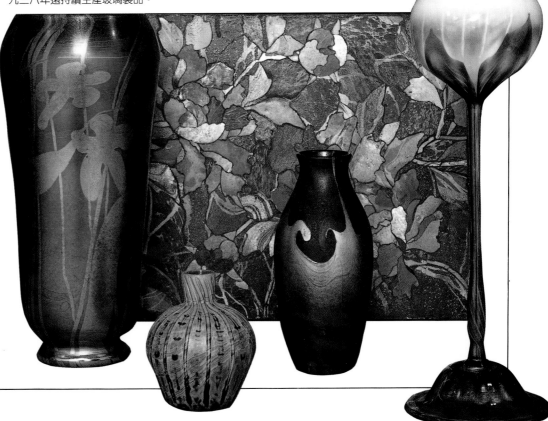

ARTS & CRAFTS

右：洛克伍德品牌的釉下彩陶土廣口瓶。威爾寇克斯作的裝飾，時間是一九○○年。

美國美術與工藝最突出的幾項發展之一發生在陶藝領域裡，並且又是由女性而非男性藝匠所推動。辛辛那堤有一群聞名社交界的婦女業餘愛好者到市區的藝術學校（School of Art）上課，她們很快地就成為圈子當中優秀的創作者，而且參加了一八七六年費城婦女主題館的展出，百週年慶茶會上也使用了她們的作品。麥克羅芙琳（Mary Louise McLaughlin）在辛辛那堤學校的畢業生中，是特別具有影響力的一位。同樣公開表示受莫里斯作品影響的她，在一八七九年和克蕾爾‧牛頓（Clara Chapman Newton）發起設立「辛辛那堤陶藝俱樂部」（Cincinnati Pottery Club）。她們發展出一種表現美國特色的裝飾風格，是以法國陶器在上釉前進行彩繪的技術作基礎；麥克羅芙琳是在百年慶博覽會的法國主題館首次見識這種技巧。

與麥克羅芙琳同時代的妮可絲（Maria Longworth Nichols）也使用了這一技法。妮可絲是洛克伍德陶器廠（Rookwood Pottery）

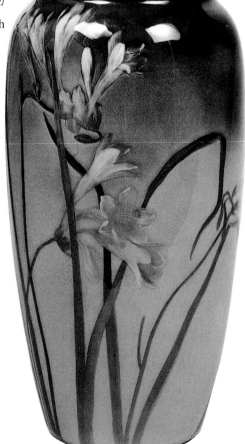

的創辦人。一八八○年，她帶著父親給她的資金成立了洛克伍德（這個名字有意跟威基伍德〔Wedgwood〕別苗頭）。妮可絲之父是一名不動產經銷商，也是當地的藝術贊助家。誠如卡倫所提到的，妮可絲表明成立洛克伍德主要是要為了滿足她自己，即使如此，這項事業的規模龐大，財務也很成功。關於陶藝廠的規模，有人獻策給洛克伍德，從當地企業吸收了多名藝匠，為主要為女性的飾陶團隊做陶土造形。陶器廠成立後一年，開始出借場地給許多熟練的女性陶藝愛好者，並且贊助陶藝課程，自行吸收每星期三美元的昂貴學費，目的是要為公司培訓陶藝家。不過，洛克伍德業務經理泰勒（W. W. Taylor）勸止了這項計畫。泰勒的理由是，這樣一來公司不是等於公然培養自己的競爭對手嗎！於是和陶藝俱樂部有往來的熟練陶藝家，都不能使用廠內精細的設備，洛克伍德實質上壟斷了釉下彩這門技術，這種高難度技術需要溫火烘烤，以維持獨特的

鮮麗釉彩。再婚後妮可絲成爲司鐸兒夫人，繼續從事陶藝工作，但把洛克伍德的業務留給泰勒經營。無論如何，公司繼續培養出一批令人印象深刻的男女陶藝家，其中包括廠裡少有的外國藝匠喜拉亞曼第（Shirayamandi）、布里格（Artus Van Briggle）、傅萊（Laura Fry）和蝶利（Matthew Daly）。

創造性工作讓婦女能夠親手從事適合她們性別又有用的買賣，這個觀念一再地浮現在美術與工藝運動周邊。在美國，這種想法落實在波士頓的保羅‧李維爾陶器廠（Paul Revere Pottery），他們爲移民婦女工人上課，另外還有紐奧良土蘭大學婦女部附設的紐康學院陶器廠（Newcomb College Pottery）。紐康成立於一八九五年，起初試圖仿效洛克伍德，後來發現上釉的專門技術難度太高沒辦法抄襲。在席爾（Mary G. Sheerer）領導之下，紐康陶器廠開發出自己獨樹一幟的風格，不只利用當地陶土，而且還以南方常見的花卉植物作爲裝飾主題，表現十足的地方色彩。地方認同意識常見於美國手工藝界，富雷克頓（Susan Frackelton）在紐康的作品中就看得到，這種風格脫胎自

她的出生地威斯康辛州。

對於陶藝藝術的需求與興趣顯然遍及全美。麻州的鵲而喜陶藝工場（Chelsea Keramic Art Works）一八六六年成立以來始終生產傳統陶藝品，百年慶博覽會後也開始製造一些受到日本和法國陶器影響的作品。開辦於一九○一年的波以龍陶器廠，專長在釉的上光和褪光，而波士頓的葛魯比費恩斯公司（Grueby Faience Co.）則開發出獨特褪綠色釉彩裝飾的簡樸陶器。研究指出美國在陶藝方面有貢獻特出；然而雖有惠勒、紐康學院及保羅‧李維爾陶器廠等佳作，美國製陶業中，大多還是普遍缺乏與創造性勞動連結在一起的傳道熱情，這在英國卻總是激起共鳴。美國的陶藝作品在美學上往往十分令人愉悅，但是從未眞正成爲挑戰藝術或社會現狀的工具。泰半美國藝術陶器所闕如的熱情，卻在十九世紀末隨著靠近費城的薔薇谷協會（the Rose Valley Association）成立而顯現；這個協會不只致力於手工藝看得見的典範，也包括了社會主義的一面。一九○一年，布萊司（William L. Price）和麥克拉南漢（H. H. McLanahan）

左：波士頓的保羅‧李維爾陶器廠所製作的花瓶，時間在一九○八年之後。

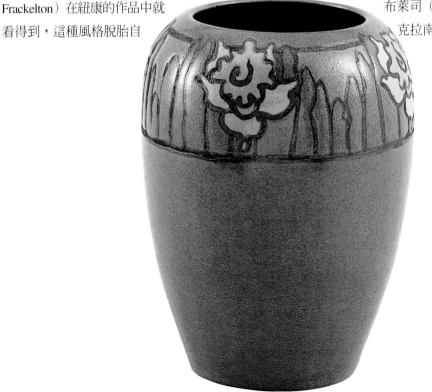

右：帝國風格的沙
發、椅子，以薄層玫
瑰木和白松製成。貝
爾特的作品，時間約
在一八五五年。

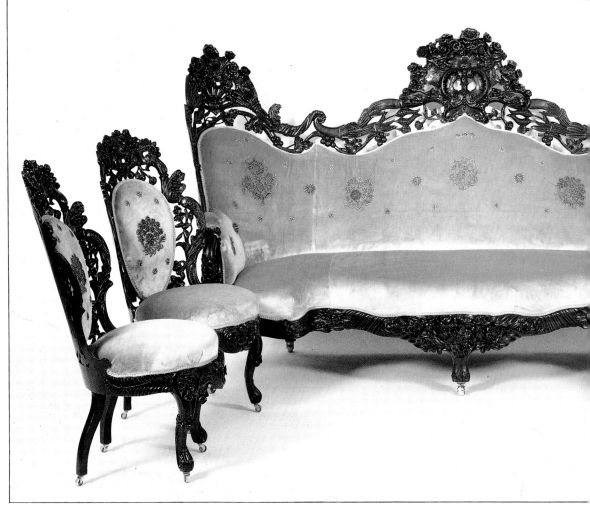

兩名建築師，嘗試在費城市外一座廢棄的磨坊上成立一個兄弟會。這個團體以莫里斯和阿斯比在英國所實踐的共同理念爲範本，同時也有史瓦摩爾學院提供部分支持。來自瑞士的藝匠們負責訓練當地的勞工，生產的陶器品和家具則由協會透過費城的零售業者批發出去。但是協會卻在八年後瓦解了，顯然曾經苦惱過其他許多理想性美術與工藝團體的手工成本問題，現在也同樣成了絆腳石。然而，手工技藝的理想卻以更堅定的形式出現在史狄克利（Gustav Stickley）身上。

史狄克利起初在他舅舅布蘭德手下當學徒。在接手經營布蘭德的小家具工廠之後，史狄克利著手生產自己的作品。他最早幾件家具都是仿效

市場上搶手的歐洲風格，顯然情非得已，史狄克利自己寫道：「剛開始爲了迎合大眾需求，我工場裡生產的都是舶來風改裝品，但全是在無言的抗議下完成；我相信，我的抵抗心理是從一系列的閱讀中發展起來的，大部分是我年輕時便服膺的羅斯金和愛默森著作。」史狄克利認爲，大眾對於歐風家具的追求是極不自然的，那些家具擺進美國家庭的時候，顯得牛頭不對馬嘴。他理解到，歐洲的式樣有專屬於個別國家的屬性，脫胎自他們各自的文化內涵。就拿帝國風這種流行式樣來說吧，它最足以表現十九世紀法國的大氣魄了，但是把這種樣式移植到美國來，就缺少了原有的歷史與社會情境，所以史狄克利對此不以爲然。華麗帝國風的泛濫，是藝術評論容易攻擊的

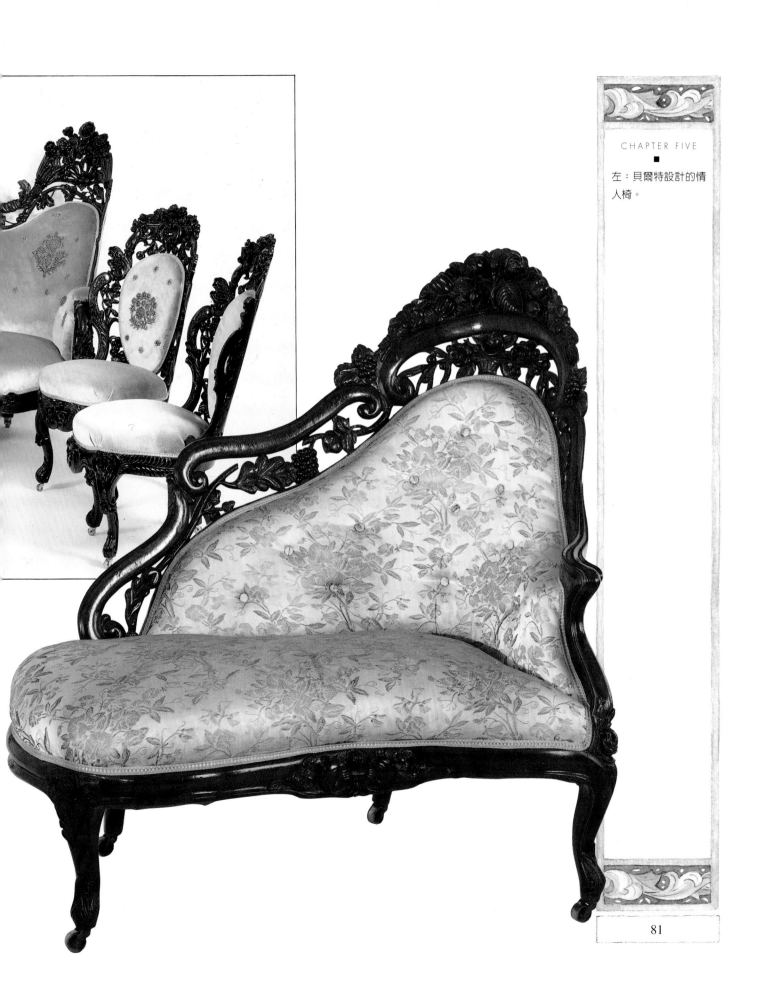

右：史狄克利工作坊
所製造的橡木餐具
架。橡木板上配以鎚
平的赤銅合葉和握
柄。時間約在一九一
○到一六年之間。

目標；不過，史狄克利抗拒的不只這些，還有十九世紀末的其他流行風潮，包括了日本式、歌德風復興，甚至是現代運動的作品。史狄克利的對策便是拒絕只看外表的膚淺影響，他表示：「我確信櫥櫃設計師們太輕易地運用他們的雙眼與記憶，而理解力卻又用得不夠。」史狄克利製造櫥櫃的風格，或者該說是他的方法，他稱之為「結構性的」。這種功能性強又儉樸的風格，避免了任何實質的裝飾形式，和他在費城百年慶博覽會上看到的震教徒家具有異曲同工之妙。

相對於帝國風、歌德風或者現代家具等展現歐洲文化潮流的風格，史狄克利頗具企圖心的簡單家具，以美式語言表達出美國美學價值。他的家具做工講究但簡單而不加修飾，由質樸的當地材料組成，通常是平價橡木，一般美國消費者也負擔得起。此外設計也不借用任何歐洲典範，如此獨立而又直率的常識作風，在整個美國文化中激起迴響。史狄克利提到：

美國人是偉大的中產階級，擁有中庸文化、適度物質資源，謀略與行動上也謹守分寸，整體素質普通，唯有道德操守另當別論。他們合力要解決嚴肅議題時，幾乎沒有空管其他較輕微的問題，然而一旦要提供美好又堅固的設備給他們時，我們應該關注這批中產階級，這些設備能不能顧及他們的舒適性、愉悅感和心智發展呢？對他們來說，藝術不應該只是評論家的掌中物，而應該帶進家門，成為日常生活中不可或缺的部分。簡單又屬於大眾的藝術，應該提供人有益於樸素生活與高尚思想的物質環境，促進秩序、對稱與均衡感的發展。

史狄克利同時注意他的家具造形和製作手法。他非常重視莫里斯的要求：藝匠的工作應該不受拘束又滿足心靈。為達此目的，他的聯合藝匠公司（United Craftsmen）即試圖再現中古自治行會。史狄克利甚至採用一個中世紀紋章「如果我可以」（*Als Ich Kan*），那是十五世紀的藝術家范艾克（Jan Van Eyck）畫中的圖案，

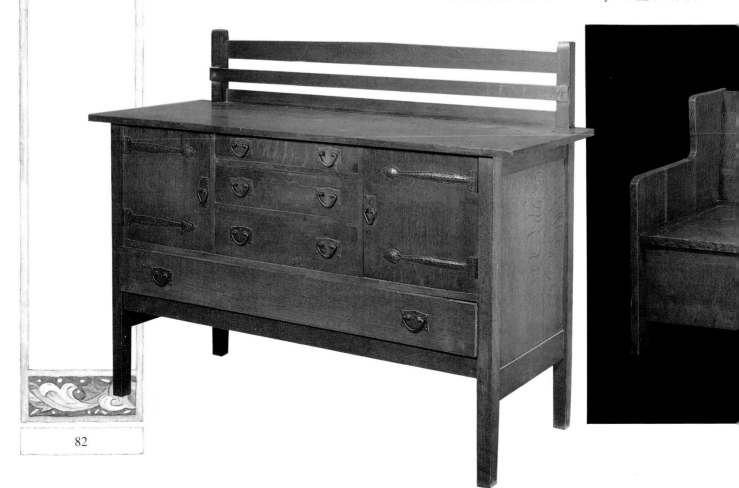

莫里斯有幾件作品上用的是英文翻譯。此外史狄克利的藝匠也加入了公司分紅體系，工作坊內定期舉行會議，會上進行著「友善的辯論、簡短的演說還有親切的暢談，這些都是確保大家和諧一致的方法。」工作場也使用機械，但只是讓藝匠免去不必要工作。

聯合藝匠的志向，都明列在公司刊物《藝匠》（*The Craftsman*）雜誌裡面。《藝匠》出刊於一九〇一年，第一期獻給莫里斯，後來則陸續向來自大西洋兩岸、對於美術與工藝有所貢獻的人致意，並且刊登代表性的自由派評論文章，討論的主題從美國民歌到新藝術都有。稍後，雜誌擴張開本大小，加入史狄克利論教育與社會改革的文章；他在這方面的興趣後來終於落實為「藝匠農場」，這個史狄克利領導的實用農藝事業，在農場裡為男孩子們設立了一所學校，以彌補傳統學院教育的不足。

在二十世紀的第一個十年，聯合藝匠顯得

更興盛。一九〇二年，公司在西拉克斯取得一片更大的土地，圖書館和演講廳與工作場和展示間在那裡相毗連。除了木製品以外，還加上金屬加工及織品。三年後史狄克利旗下的家具廣被仿造，而且還貼上了神似「聯合藝匠」的假商標。公司只好改名「聯合工藝」（United Crafts），後來又更名為「藝匠組織公司」（Craftsmen Incorporated），並且搬到紐約。幾間展示室、一處常設展覽場、演講廳、圖書館和一個規模不遜今日的購物中心以及一家餐館，全都集中在一棟十二層樓的建築物裡。規模快速擴張導致公司開始走下坡，最後終於瓦解：資產逐漸被榨乾，而史狄克利也失去經營公司的興致。姑且不論這樣狼狽的下場，聯合藝匠事實上代表美國美術與工藝運動真正的出發點。史狄克利追隨的不單只是手工技藝的外在指標，還有其內在精神。由充滿創意的藝匠以巧妙而有條不紊的手工，製造出賞心悅目的作品，藝匠本身也賺得相稱的報酬。此外，除了羅斯金和莫里斯首倡的常識手工藝觀念之外，史狄克利產品並未受任何歐洲藝術典範的左右，所以，聯合藝匠的家具成為反映美國公民素樸民主理想的最佳媒介。

左：刊登於雜誌《藝匠》上的史狄克利藝匠工坊照片。時間約在一九〇二到〇三年之間。

左下：史狄克利生產的橡木走道長椅，約一九一〇年時。

■

右：《藝匠》第一期
的扉頁，一九○四年
史狄克利的聯合工藝
出品。

THE CRAFTSMAN

VOL.VI APRIL 1904 NO.1

COPY PUBLISHED MONTHLY BY YEAR
25 THE UNITED CRAFTS 3 DOL
CENTS SYRACUSE·N·Y· U·S·A· LARS

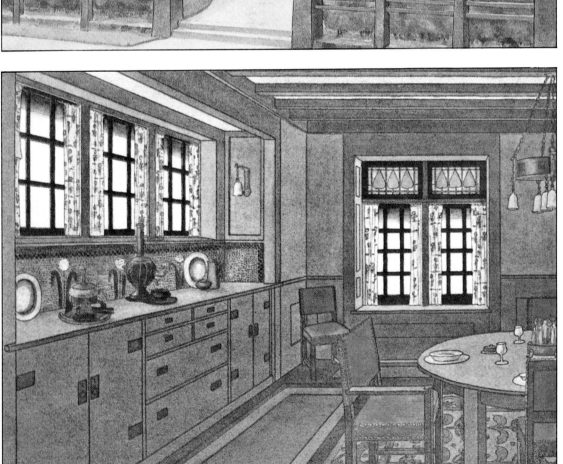

■

左：藝術家印象：藝
匠之屋。《藝匠》雜
誌於一九〇四年登出
一系列美國本土造形
的家庭住宅，此為其
中一幅。

左下：藝術家印象：
餐廳。見《藝匠》雜
誌，一九〇四年。

哈伯德與洛伊克洛福特出版品

與史狄克利同時的哈伯德，對美術與工藝運動的理想若非懷著同等的崇敬之心，至少有不相上下的實踐熱情。哈伯德自己說，他在「社會大學」受教育（《名人錄》也如此記載），早年以旅行推銷員維持生計，稍後則著手寫小說，但不太成功。不過當地出版人冷淡的反應倒是產生好結果。當時市面上有許多曇花一現的袖珍本雜誌，哈伯德稍後即贊助了其中一本名為《俗人》（Philistine）的雜誌，唯一的目的就是修理那些太盲目或太愚蠢到不能欣賞他文學造詣的編輯們，以報「數箭」之仇！《俗人》經營多年，一開始就回收了利潤。

哈伯德進軍美術與工藝運動，乃是受到克姆斯考特出版社的鼓舞所致。一八九四年，哈伯德在英格蘭認識了羅斯金和莫里斯，回到紐約後便在東極光（East Aurora）開了一家出版社。「洛伊克洛福特出版社」（Roycroft Press）的名字，靈感來自十七世紀英國兩名裝訂商：山繆爾和湯瑪斯‧洛伊克洛福特。洛伊克洛福

特的事業開始於一本書的出版，是哈伯德自己寫的一系列傳記體散文中的第一本：《小小旅程》，這趟旅途指的是到訪小說家艾略特的故鄉。洛伊克洛福特出版的第一批著作，有許多本都非常豪華：字型仿照十七世紀風格，印刷則是在歐洲進口手製紙上以手工壓模，最後再用皮革裝訂。某些版本還有裝飾鑲邊，早期出版的書甚至以手工上色裝飾。一九〇一年，洛伊克洛福特開始生產蕭穆的西班牙教會式樣家具，類似「聯合藝匠」產品，還有相當簡單的陶器和金屬日用品。有些作品是黃銅或銀製成的，但洛伊克洛福特較為人知的是手工打薄的銅製品，這些成品通常由從銀行家轉業作工匠的季溥（Karl Kipp）設計。

上：《小小旅程——拜訪英國作家的故鄉》一書的卷頭插畫，一九〇一年版。本書是哈伯德的系列出版品之一。

左：洛伊克洛福特工作場的版畫。這個哈伯德的工藝聚落位於紐約的東極光，這個地方靠近水牛城。

右下：哈伯德的相片。

右：《小小旅程——拜訪偉大教師的故鄉》一書的卷頭插畫。一九〇八年，哈伯德著。

CHAPTER FIVE

■

左：史狄克利所使
用，題以A1s Ich
Kan（如果我可以）
箴言的系列紋章圖案
之一。

　　如同聯合藝匠，洛伊克洛福特也有民主時
代的主張。出版社目錄即聲明美麗應該人人得
享。哈伯德原本盼望能夠鼓勵他的藝匠不靠機
器協助而工作，然而哈伯德如前人一樣發現，
善意地將家用品定價在平均所得可負擔的範圍
內，和尊重工匠創作完整性的作法無法得兼。
於是哈伯德和其他有心人一樣，接受機械化作
業方式。除此之外，哈伯德非常注意工作狀況
與條件，盡可能讓各個藝匠在他們的日常作業
裡維持一定程度的自主性。洛伊克洛福特的家
具製造通常由一名藝匠獨自完成，而已經精通
一項技藝的學徒，則鼓勵他們轉到其他工作
坊，以便進一步發展他們的技術。哈伯德將中
世紀同業公會的特色推到極致，自稱為「哈伯
修士」，一個大家公認的兄弟團團長，而團中弟
兄主要來自東極光一帶。

　　美國美術與工藝運動有一項主要特色，可見
諸史狄克利和哈伯德兩個人的作品：與機器化生

87

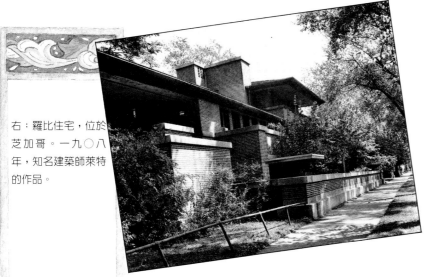

產妥協的能力日增。工業革命在英格蘭創造的一些社會處境，猶如今日某些第三世界國家的都市生活，所以一般人很容易了解機械化引起的憂懼。美國則並沒有發生類似英格蘭的社會變遷，所以他們更樂見機器生產帶來多種創作的可能性。消化、吸收美術與工藝運動理想，同時採用機械化生產，建築師與設計師萊特（Frank Lloyd Wright）是其中的佼佼者之一。

萊特是在席爾斯比（Joseph Silsbee）的事務所與阿德勒及蘇利文公司（Adler and Sullivan）接受建築師訓練。他的設計圖都表現出一種「草原風格」（Prairie style），乍看讓人覺得和英格蘭的美術與工藝建築沒什麼共通點。然而，萊特的建築確實遵守了一些重要的美術與工藝準則。莫里斯堅守這個懇切的期望：他希望「忠實於物質（環境）」能成為現代的關注焦點，並主張建築物應該融入環境；此外，英格蘭美術與工藝運動的第二代也強調建築物內外的關係，所有這些特質在萊特的作品上都顯而易見，主要差異只在於科慈沃滋的地理風情換成了伊利諾州的大草原景色。因此，「草原學派」的建築重點在於平坦，在開闊的地理空間裡利用低垂的屋頂和伸出牆外的飛簷，把目光吸引到建築物遼闊的地平線視野上。垂懸的屋頂不只是建築風格上的奇想，事實上在氣候狀況極端惡劣的時候，也是絕佳的保護

屏障。而每一個別樓層的高度，則取決於人體的身材大小。另外，萊特也想辦法要讓他的建築物外部樣式和家具、各種家用品融合為一；與他同時，但活躍於西岸的格林兄弟（Greene & Greene），也英雄所見略同。

羅斯金的著作讓萊特首次接觸到美術與工藝運動，在一八九八年萊特則成了芝加哥美術與工藝學會（Chicago Arts and Crafts Society）的發起人之一。事實上，芝加哥是這個運動的一個重鎮；社會改革分子亞當斯主掌的福利中心「船屋」（Hull House），其中包含了一個藝廊

左：甘博之家外觀。
位於加州的帕莎得
納，是格林兄弟一九
〇八年的作品。

和工作室，興建的靈感就來自倫敦的湯恩比會
館，阿斯比和克萊恩兩個人也都和船屋有來
往。除此之外，芝加哥還有由泰曼（Joseph
Twyman）所創立的莫里斯學會（William Morris
Society），以及由崔格（Oscar Lovell Triggs）指
導的工業藝術聯盟（Industrial Art League），以
提升美術與工藝理想為依歸。萊特對機器生產
的獨特態度，讓他在芝加哥同行中顯得超群絕
倫。舉例來說，崔格對機械化工業就頗有保
留，他認為，美全然取決於人類的雙手。然而
萊特看到機械在創意、技術與社會等方面所提

供的可能性。芝加哥美術與工藝學會內派系不
和的原因，和十九世紀中葉羅斯金、莫里斯與
資本主義企業家對立的因素並不相同。這裡爭
論的關鍵不如說是：人類到底能夠駕馭機器到
什麼樣的程度？用什麼方法，可以讓機器製作
出品質完善，而且財力又負擔得起的東西？萊
特強調，善用機器可以製造出既簡單又忠於原
始素材的物品，符合美術與工藝運動先前幾十
年要求的標準。不過他也指出，機械化程序也
會被用來製造「手工原版的機器複製品」，那是
帝國風格相形見絀而又可笑的仿製品，「整體

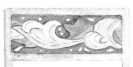

右：甘博之家的樓梯
與窗戶。格林兄弟的
作品。

右下：萊特所建的威
利慈住宅，位於伊利
諾州的高地公園。時
間是一九○二年。

拼湊起來漫無章法，卻又混充藝術」。但是如果
善用智慧，機械還是能夠展現出木材更眞實而
又討人喜歡的色澤，是一種簡單卻又製作精良
的產品，而不只是機器製造的「手工」贋品。
換句話說，機器變成了利器。萊特在船屋一場
著名演講中陳述了他的立場，主題是「機械的
技術與藝術」，在演講中他說到：「在美國社
會，以刀刃作爲基本工具已經有一段自己的歷
史了，到處都有傷痕累累的雙手就是證明！」
接著他又談到：

> 在木工方面使用機械，將會看到機械在切割、
> 塑形和刨光方面展現無窮威力；藉由重複使用，機
> 器解放了木頭自然的美感，成就了這些而毫無浪
> 費，優美的表面處理、俐落而強烈的造形，要是薛
> 萊頓（Sheraton）和齊本達爾（Chippendale，譯
> 按，前述兩人均爲是英國十八世紀家具設計師）得
> 揮霍無度才能換得類似的飾板。這種美感連中世紀
> 都沒見識過。毫無疑問，這些機械已爲設計師提供
> 一門方便技術，讓他能夠在設計作品裡協調地展現
> 木材的本色和人類的美感，並且可用格外划算的價
> 格滿足物質需求，在每個人財力範圍內，流通這種
> 美麗的木製品。

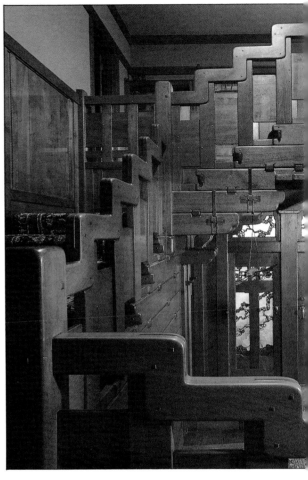

萊特在許多方面一再折衝，在美術與工藝
理想及機器時代迫切的需求之間尋求平衡，盡
一切努力來阻斷美術與工藝運動對純手工不切
實際的執迷。現在，機械化這頭「黑獸」終於
被引入美術與工藝的規畫中了，這的確是一大
進展，昔日美術與工藝運動還詛咒它呢！但重
要的是美術與工藝運動長期以來的平民化理
想，就是在普通人財力範圍內，提供平價又設
計精美的產品；而這種理想，只能以低於手工
成本的生產方式來完成。也許萊特影響最深遠
的成就就是做出妥協，並且重新塑造忠於素材
的訴求，讓機械成爲創作過程的必要環結。機
械裝置只是藝匠掌握的另一項工具，這個理想
後來被德國的工藝作坊發揚光大。

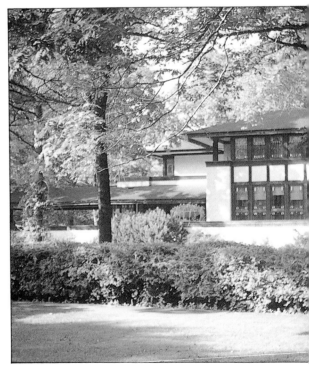

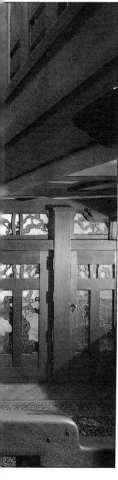

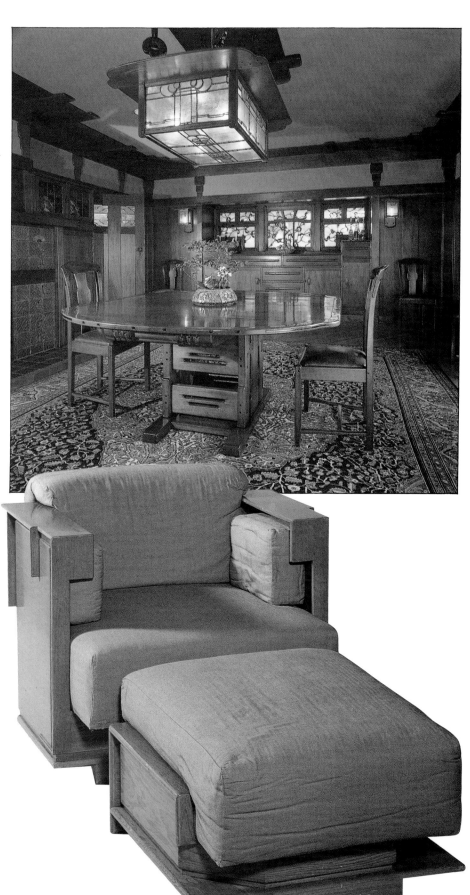

第六章

唯美主義的作風

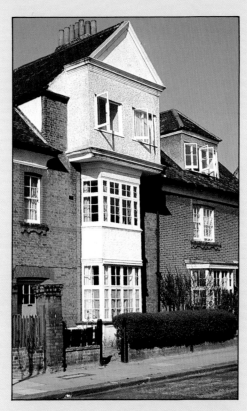

倫敦貝德福特公園伯蓮海路五號和七號，
建築師蕭在此設計了為數眾多的住宅，
這是其中兩棟。

■

右：日本風格的餐具
架。高德威設計，魏
耶特製作。時間約在
一八六七年。

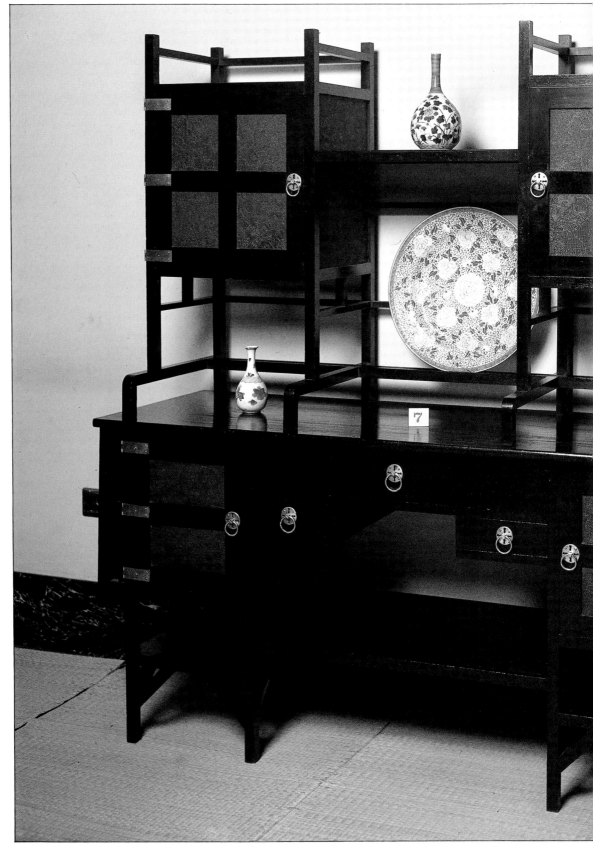

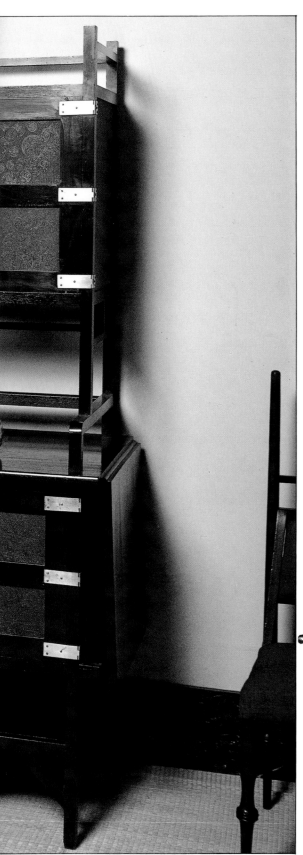

　　目前所提到的大多數藝匠認為，美術與工藝運動是變化或改革的媒介，隱含了許多歷史、政治、社會和文化觀念。然而只有少數的藝術觀察家會注意到這個運動的高遠志向。藝術突然在中上階級變得非常時髦，不論是李伯蒂攝政街店面的主顧們，或者是蕭氏所興建的貝德福特公園社區居民，全都熱情擁抱「藝術性」事物，卻毫不在意它們的理論淵源。十九世紀後期，歌德風格、日本風、或者盛行於歐洲的現代新藝術，似乎都受到同樣熱烈的歡迎。誠如惠斯勒的觀察，藝術已成為茶桌上常見的話題了。

　　藝術開始成為中上階級的熱門話題，是受到主街商店影響。許多主街商店在一八七○年代開張，銷售流行的布料、織品，以及具有東方味或者直接從東方進口的「藝術品」。例如戴本漢店鋪、天鵝與艾嘉等商店就販賣布料，而設計師德烈瑟（Christopher Dresser）自一八八七年到日本參觀後，開了一家日本進口商品專賣店。

　　不過，真正將藝術帶上茶桌的最大影響，則來自李伯蒂公司，一八七五年在倫敦攝政街開幕。李伯蒂專賣新潮的東方進口絲、日本青白磁和東方風味家具。這些產品立刻大受歡迎，於是他又增加其他商品，包括家具、織品、衣服、金

右：竹製摺疊式牌
桌，李伯蒂公司出
品。

中右：薄以榭設計的
壁紙。一八八二年薄
以榭成立了自己的建
築事務所，之後即生
產了許多花卉圖案的
紙與織品設計，這張
壁紙就是其中之一。

屬器皿、地毯和陶器。這家店自豪於旗下大批名
氣響亮的藝匠：帶有凱爾特（Celt）風味的著名
金屬器皿「金里克」（Cymric，譯按：意即凱爾
特人的）和「圖德里克」（Tudric，譯按：高銀含
量的錫製品），是由諾克斯（Archibald Knox）所
設計；李伯蒂的一些織品則打著克萊恩和薄以榭
的名號；瓦爾頓（George Walton）也設計許多家
具；至於時裝的生產和販賣則建築師高德威（E.
W. Godwin）督導；還有其他許多的無名藝匠努
力不懈地工作。他們常常修正、變更設計，也使
用機械化技術量產商品。李伯蒂漠視許多美術與
工藝的信條，他的商業手腕也實在非常高明，但
是他開店目的卻不只在於滿足商業成就，也企圖
提高英格蘭大眾的品味和美學標準。李伯蒂時裝
以輕絲綢聞名，絲綢上的圖案色調柔和，一八八
三年還受到「理性著裝協會」（Rational Dress
Association）讚賞。以天然「藝術布料」製成的
非正式服裝，和巴黎時裝店所製作的正式女裝形
成了強烈對比，所以當李伯蒂一八八四年在巴黎
開起分店時，這座時裝堡壘頓時刮起風暴，「李
伯蒂風」（Le Style Liberty）頓時讓法國時裝黯然
失色。事實上，李伯蒂為時髦的世紀末唯美主義

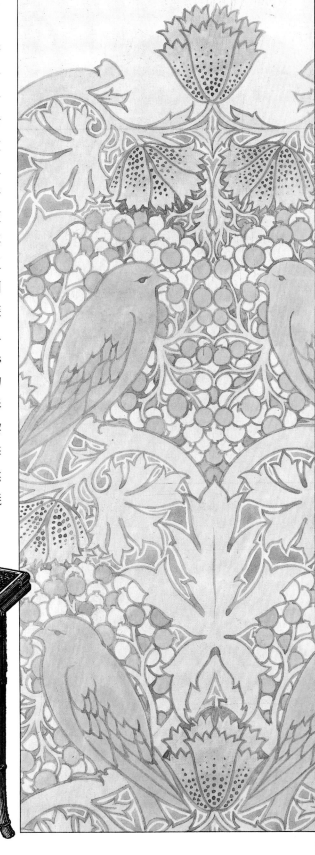

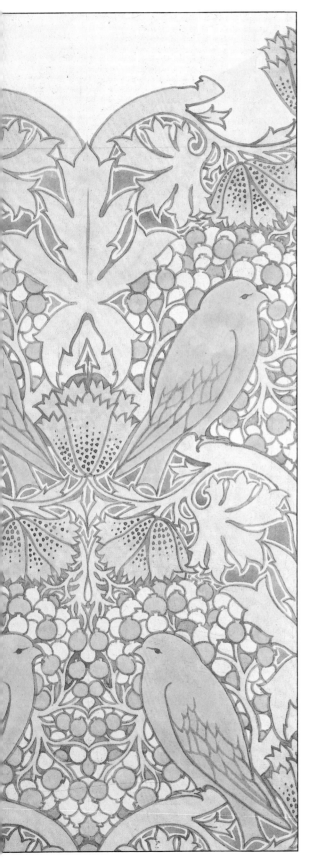

者提供了一切。吉伯特和蘇利文（Gilbert & Sullivan）的輕喜劇〈忍耐〉（*Patience*），就含蓄地譏諷了這種自命不凡的作風：歌劇一開場，慵懶的年輕仕女就穿著這種「唯美服飾」出場。這類衣裳的買家，都是一些時髦又感受纖細的中上階層婦女。

左：李伯蒂公司所產的小竹桌，鋪以暗金色的墊子。

左下：李伯蒂公司出品的竹製牌桌，貼上金皮紙。

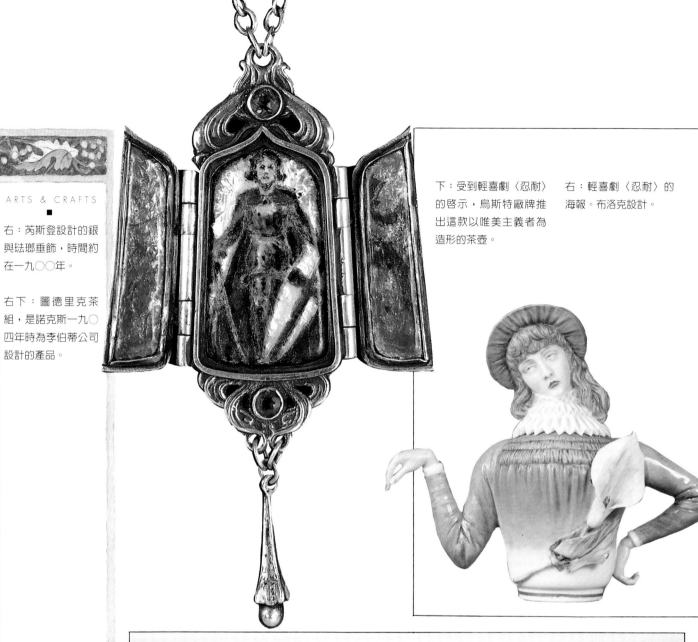

右：芮斯登設計的銀
與琺瑯垂飾，時間約
在一九○○年。

右下：圖德里克茶
組，是諾克斯一九○
四年時為李伯蒂公司
設計的產品。

下：受到輕喜劇〈忍耐〉
的啓示，烏斯特廠牌推
出這款以唯美主義者為
造形的茶壺。

右：輕喜劇〈忍耐〉的
海報。布洛克設計。

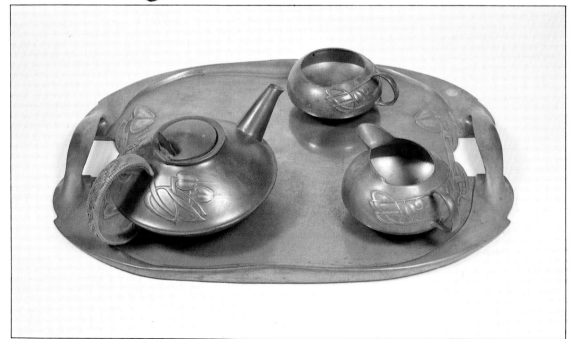

「高尚美學陣線」

「忍耐」雖是諷刺劇，但卻也是讓人能一探唯美派陣營究竟的入門好戲，可以從中看出唯美主義者的高姿態，以及一般人如何理解這種藝術家感性。有別於中產階級的功利俗氣，這群光顧李伯蒂店面的「超美學、極詩意」男女認為，藝術就是一種佔據全部感官的耗神熱情，世俗生活現實毫無置喙餘地。這齣輕歌劇中的一個人物就說到：

狂亂興奮中出現了一種超經驗，一種出於無上狂喜的尖銳重音——這很容易教俗世誤認是消化不良呢！

吉伯特和蘇利文所嘲弄的裝腔作勢，在一些時尚社交圈奉為名流的文學與藝術人物身上確有所指，影射對象中王爾德和惠斯勒最著名。王爾德在都柏林的三一學院受教育，然後在牛津認識羅斯金、阿諾得和佩特（Walter Pater）。他在倫敦招搖的衣著舉止立即引起轟動，後來就成了唯美主義者標準服飾的一部分。王爾德的穿著一向與眾不同，總是天鵝絨及膝短褲加雙排扣禮服，上面還插枝百合花。百合、向日葵和孔雀羽，就成了唯美派公認象徵。

一八八二年王爾德將他的美學教條帶到了北美洲，十八個月的巡迴演講沿著加拿大和美國的主要城市進行。根據王爾德的說法，這趟旅程的原始目的，是要給一個富裕、聰明但不特別有教養的國家貢獻一點文化。「藝術與手工藝人」、「室內裝飾」和「英國的藝術文藝復興」是他的三個基本主題，不過實際演講內容卻往往混淆不清，將一些各有源頭的思潮與流派混在一起。機械的美感、濟慈、先拉斐爾主義、羅斯金、莫里斯、希臘古典風格的影響，還有東方世界等等，只是他演講中的幾個話題而已。但是只要細察「莫里斯」和「機械」兩個主題之間的差異，就可以瞥見他如何前後矛盾，這讓他的演講漏洞百出。儘管有這些互相

抵觸的說辭，王爾德在美國顯然大獲成功。幾家地方報紙討厭他矯飾高傲的舉止，但大多數聽眾，特別是有閒階級婦女，都恭聽其高見。

雖然王爾德毫無區別地擁護各種前衛但對立的藝術流派，他所屬的唯美主義宗派其實也自有教義。事實上王爾德的貴族菁英姿態，也屬於一個定義清楚的美學理論，和美術與工藝運動的相關理論大大不同。十九世紀法國作家高提耶就主張，藝術不需要任何目的。他表示，追求美本身就是最正當不過的目的，不需要訴諸道德或倫理原則來為藝術辯解，舊觀念主宰了至今的文學和藝術已經幾個世紀了。藝術可以只為了藝術本身而作，此說在英國出現以後，逐漸在藝術家、作家和一般大眾之間造成分立。史溫本（Swinburne）

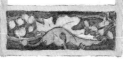

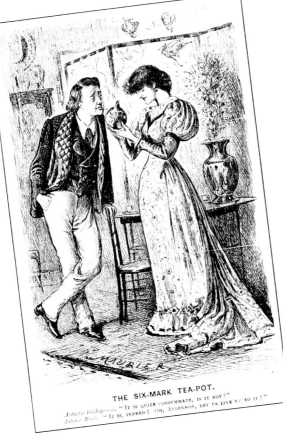

THE SIX-MARK TEA-POT.

Aesthetic Bridegroom. "IT IS QUITE CONSUMMATE, IS IT NOT?"
Intense Bride. "IT IS, INDEED! OH, ALGERNON, LET US LIVE UP TO IT!"

一八六六年的文章中就問道：「……對所有人和作家來說，國內文藝圈是否就是他們創作世界的外在界限和最終的地平線呢？」詩人和畫家不斷地加入競技場，不再需要大眾的關心與認可，甚至有時候還刻意挑釁布爾喬亞的品味標準與慣例。性氾濫主題時常被畫家或詩人公然提出，前者像畢爾茲理（Beardsley），後者則有波特萊爾、魏崙、史溫本和王爾德，他們展現出解放情感、終結傳統的勝利。

藝術毋需服務於任何目的，此觀念的發展也有部分應歸功於王爾德的導師佩特。佩特強調，藝術或自然鑑賞大半事屬個人，因此他拒絕設定藝術家或作家可能會想達到的絕對標準。對當前的準則來說，佩特的想法看起來稀鬆平常，但應謹記在十九世紀時，有人正試圖以類似的觀念來取代流傳了幾世紀之久的學院傳統；這種傳統始終堅持古典美是永恆的美感

標準，藝術家和作家們應該永遠以此為目標。

在一八九一年的《評論家作為藝術家》（*The Critic as Artist*）中，王爾德以恩斯特和吉伯特兩個角色的對話，對許多美學傳統作了一般性介紹，也無意中顯露佩特的強烈影響。在兩個角色的討論中，點出王爾德賦予文學、藝術和設計的新角色。美術與工藝傳統認為，藝術不僅可以透過教導傳授，而且在所有人的身上都有創造力的芽苞，這樣的信念促使羅斯金讚揚中世紀藝匠在技術上的樸拙，也讓阿斯比為手工藝學校和同業公會引進不純熟的工匠。但是相對於此，王爾德則鼓吹另一種旗幟鮮明的高調：任何值得懂的東西都不能被教會。王爾德在中刻畫出「藝術」社會的菁英氛圍，要進入這個神祕世界的入口，端賴於是否獲得美學恩寵，那是再怎麼訓練學習都勉強不來的。藝術無用，其品質也無需解釋或辯護，如果平凡的靈魂並不具備超凡本領足以鑑賞其價值，那麼藝術家或評論家對此也幾乎無能為力。對十九世紀末的畫家、評論家和詩人來說，藝術全無目的，也愈來愈自我耽溺。比起故事性或思想訴求，現在繪畫更關心表面形式；詩也同樣自戀，專注於韻腳和韻律的講究，而非題裁的選擇。因此音樂被視為再好不過的美學素材，因為音樂的獨特性正在於可以與世俗的日常世界毫無具體瓜葛，但又能夠觸動感官。

當王爾德談到評論的要旨時，給人這種印象：藝術只能以某種孤立方式感知。評論家與其說是在藝術家與大眾之間作為仲裁者，毋寧是去記錄感想和情感。評論本身就可以是崇高莊嚴的，甚至比受到批評的作品還要高尚。王爾德寫道：

……誰在乎羅斯金先生對透納（Turner）的觀點是否合理？那有什麼要緊？他堂皇有力的散文、高尚的雄辯之辭是如此熱烈而光采奪目，是獨具匠思的豐富交響樂，所有字詞修飾都經巧妙挑選，表現得那麼自信，在最佳狀況下其作品之

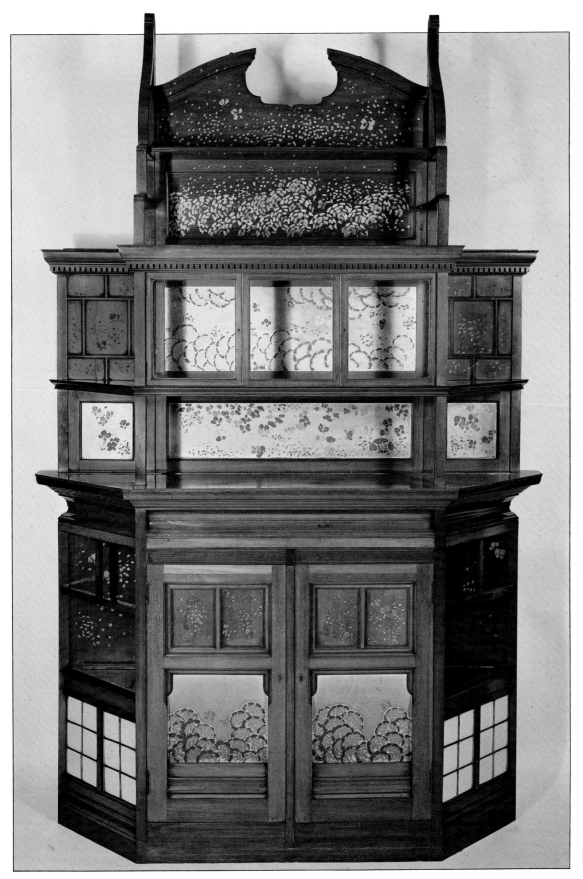

左：桃花心木櫥櫃。
高德威和惠斯勒的作
品，於一八七八年巴
黎的萬國博覽會中展
出。

右：以倫敦貝德福特
公園塔樓建築物與安
妮女王小樹林為主題
的一幅插圖。葛勞修
德畫於一八八二年。

偉大，比起任何英國藝廊裡漂白或染紅了腐朽畫
布的美妙落日，至少毫不遜色。

對唯美主義者來說，裝飾藝術具有其獨特重
要性。至於繪畫，甚至是前衛的印象畫派畫作，
有時不免被認為太過自覺而知性，成了描述思想
觀念的工具。但是應用或裝飾藝術絲毫不帶任何
像繪畫那樣的說教特質，只是展現自身的美感；
顯然裝飾藝術完全沒有任何藝術上的自負矯飾，
因此更為高尚。裝飾藝術乃是虛空的器皿，而唯
美主義者的優雅心靈則能對之傾注任何神祕、不
可思議的情感。王爾德透過吉伯特解釋道：

不過，明顯裝飾性的藝術才是與我們生活中
的藝術。在所有視覺藝術中，裝飾藝術是一種同
時培養心情與氣質的藝術。只用純粹的顏色，沒
有被強加的意義給破壞，也還沒有受限於固定的
形式，可以用千萬種不同的方式和靈魂對話。

……裝飾藝術刻意拒絕以大自然作美的典型，
也揚棄普通畫家的模仿方法。裝飾藝術不只讓靈魂
做好準備，接納真正富有想像力的作品，而且還在
其中發展對形式的感受性；批判性不下於創造性的
成就，得以這些形式為基礎。

杜莫里哀（George Du Maurier）在《笨拙》
（Punch）上的諷刺畫，對裝飾藝術的崇高特質
下了一個小註解。一名投入的新娘和她唯美主
義的新郎仔細瞧著一只茶壺，周圍環繞著合乎
唯美主義的家具。「它非常完美，不是嗎？」
新郎問。「的確是的！」新娘答說，「喔，阿
爾格儂，讓我們努力配上它吧！」

李伯蒂公司的「藝術性」織品和貨物、王爾
德的高姿態、杜莫里哀諷刺畫中的人物，還有吉
伯特的歌劇唱詞，在大眾的想像中和美術與工藝
運動的作品全都糾纏在一起了，但是如果仔細觀
察，就會發現他們不論在旨趣或氣質方面，都相
當不同。唯美主義傳統和美術與工藝運動之間的
差異，在一八七七年由於畫家惠斯勒和羅斯金之
間的知名爭論，變得極為明確。

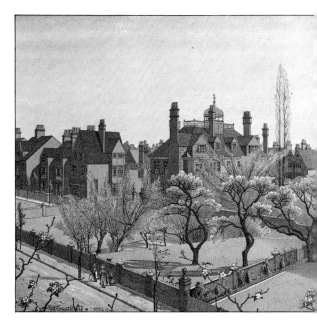

爭論的焦點圍繞在羅斯金所寫的一篇誹謗
性評論，這篇文章如今非常知名，原本刊登在
一八七七年七月號《佛士克拉維革拉》通訊
上，批評了惠斯勒繪於一八七五年，但兩年後
才在葛洛思芬諾藝廊展出的作品〈黑與金的夜
景〉（Nocturne in Black and Gold）。羅斯金以典
型的尖刻語調說道：

為了惠斯勒先生好，更為了保護買家，林德
賽爵士實在不應該把這些藝術家欠教養的異想之
作放進藝廊來，那簡直就是故意詐欺。在這之
前，我已經看過、也聽過太多倫敦調調的厚顏無
恥之事了，但是我從來沒料到一個紈褲公子將一
缸顏料擲在眾人臉上，這也能索價兩百金幣。

在訴訟法庭上，羅斯金雖然因病沒辦法出
庭，但還是有幾個對羅斯金的評論深感振奮的
畫家為他答辯，其中之一是伯恩－瓊斯。交互
訊問的重點，在於惠斯勒這幅畫完成的程度。
伯恩－瓊斯表明了他對〈夜景〉顏色及氣氛的
讚賞，但是他不認為畫中的構圖或細節值得藝
廊所開出的價碼。伯恩－瓊斯向法庭陳述，這
幅畫跟草圖差不多。據信為提香所作的威尼斯
總督格利堤畫像，被帶到法庭作為實例，說明

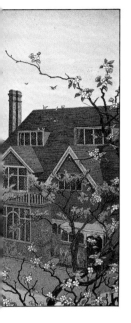

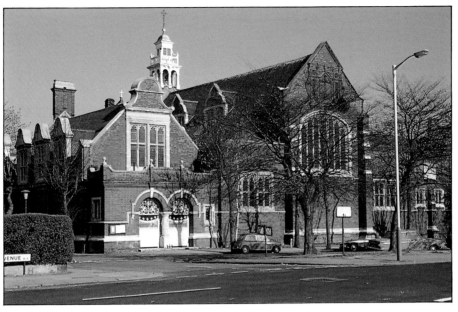

惠斯勒已完成的畫作顯然缺少了什麼。伯恩—
瓊斯認為，格利堤畫像基本上更加自然，「這
是古代藝術完成度最極致的例子。肌肉無可挑
剔，臉的立體表現飽滿美好……就是一個『血
肉之軀的展示』！」皇家學院會員符立司（W.
P. Frith）的人和《時代》雜誌撰稿人、《笨拙》
的編輯湯姆・泰勒（Tom Taylor）也都表達了類
似的看法。他們兩個人都相信畫中的色彩很迷
人，但是他們都看不出來惠斯勒有任何實質努
力要滿足羅斯金的準則，也就是說，繪畫應該
複製自然的面貌。

　　而惠斯勒對他的〈夜景〉所定出的價格和
他花了多少時間作畫，這兩個因素又加劇了對
於所謂「完成」的爭議。一般輿論認為，花在
一幅畫上的心血和肉眼可見的工夫，相當程度
地反映了畫作的藝術性，並且最終也反映出其
經濟價值。惠斯勒毫不屈服於羅斯金派的標
準，他甚至辯稱，即使這幅畫只花了一天或兩
天的時間，其中卻包含了「終生的學識」。繪畫
的價值因此不在於標榜技巧、或者以可見的手
工衡定好壞，眞正價值何在其實相當難以捉
摸，也無從定義。

　　惠斯勒所作的答辯很有意思，而且表現了
唯美主義和羅斯金及美術與工藝運動的原則差
別有多大。在羅斯金辯護律師的詰問之下，惠
斯勒含糊其詞，他說，與其說〈黑與金的夜景〉
是純粹的風景記錄，不如說是以煙火來描寫的
夜色。面對法庭的笑聲，惠斯勒最終承認，如
果稱這幅畫爲「風景」，那麼確實教人失望。不
過惠斯勒仍賣力地指陳，繪畫乃是一種「藝術
處理」，他的許多畫都可以用上這個抽象名詞，
只不過他爲那些畫所下的標題，其實更適合於
音樂曲目，而不是繪畫。和音樂兩相對照，會
是有趣的對比；雖然有可能要求圖畫有準確的
意義，羅斯金派也抱持這個觀點，但是卻很難
對音樂也強加類似的要求。音樂能夠動人心
弦，惠斯勒的畫也確實可以，雖然很難賦予這
些畫作具體明白的意義。惠斯勒向羅斯金過度
執著於字面的律師指出，羅斯金如果渴望在畫
中找到具體意義，事實上他可以賦予這幅畫任
何他想得到的意義。惠斯勒解釋，「我原本只
是想要造成顏色的某種和諧。」惠斯勒以犧牲
內容爲代價，強調了圖畫形式的重要性；這種
執著在唯美主義作家的思想中是有目共睹的，

ARTS & CRAFTS

右下：格拉斯哥藝術
學校的大門。麥金塔
設計。學校工程於一
八九七年到一八九九
年之間進行。

右二：格拉斯哥藝術
學校的圖書館。這也
是麥金塔的作品。麥
金塔的提案讓他得以
成功參加一八九六年
所舉行的學校競圖比
賽。

與唯美主義相關的建築師也接受這一點。

　　惠斯勒的想法讓法庭大惑不解。在此有必要指出，看法獲得公眾認可反而會嚇到唯美主義者。王爾德在《評論家作為藝術家》裡面化身為吉伯特，便坦言他生平就惟恐「不被誤解」。惠斯勒多少有同感受，他堅持除了藝術家以外，無人足以評論他的作品，所以就算他的作品令一般大眾困惑不已，他也無所謂。後來惠斯勒甚至更加極端，不只非難庸俗人士，也把箭靶指向為數不斷增加、表明對藝術頗有興趣的人。一八八五年他在《十點鐘講演》裡面，徹底地嘲弄藝術家和觀眾之間應該要有同情理解的觀念。他講到，藝術家一直都是特立獨行的，隨著工業革命的到來，藝術淪落到只成為群眾好奇的對象而已，逐漸變成一時的風尚、公眾的領地，大家都可以對他們所知甚少的東西插上一手。

　　無論唯美主義者如何地脫俗，還是需要房舍，於是唯美主義涉足建築業，特別是較樸實的城鎮和郊區住宅。從許多例子看來，支持唯

美主義建築，和受美術與工藝影響的建築在外觀上差別有限。兩者都大量仰賴地方風格傳統，並且都致力於調和建物外部和室內的風格。兩者的主要差異只在於建築師的動機，大體說來，喚起美術與工藝建築的基進使命感，並未見諸唯美主義旗下。

　　貝德福特公園屬於第一批與唯美主義風潮有關的建築案。一八七五年，卡爾（Jonathan T. Carr）買下這塊倫敦西部近郊的地產，然後發展一座完整的村落，一開始設計的目的即是要吸引有藝術嗅覺、而且極度想離開都會的中產階級顧客，到這個理想化的田園風味小社區來。此案於一八七七年動工，不只包括住家，還有幾所學校、一家小旅館、一棟俱樂部會所、教堂以及一所藝術學校。拿到企畫案合約的有不少建築師，高德威在開發案初期也參與其事，但是整個社區的主要合作夥伴則是蕭氏。建築外觀雖然有意與在美國引起廣大共鳴的安妮女王風格有所區分，不過多數卻仍然是同一風格的變形，莫里斯對此

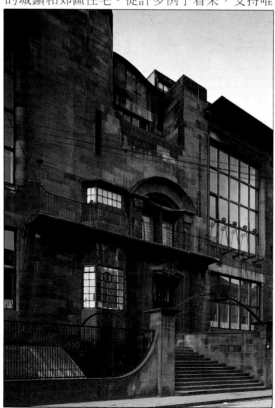

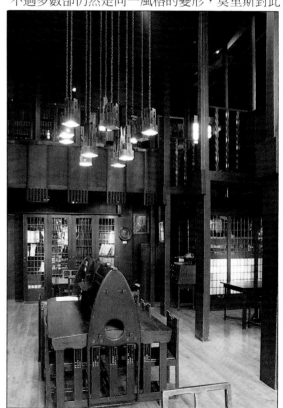

非常反感。建築物多半以紅磚建造，往往有裝飾性的瓦片、險峻的山形牆和鉛框玻璃，屋子前面則是植滿向日葵的花園。向日葵是唯美主義的公認象徵。其實這種建築樣式不過是與安妮女王風格和十八世紀早期風格稍有連繫而已，實際上是混合了數種流派的語彙，企圖營造出一種舊式英格蘭村莊的印象，並無打算特別精確地重建某種建築風格。麥克婁（Robert McLeod）在對新近英格蘭建築進行研究時就注意到，這些建築物的構圖設計，主要是出於對建物外形樣式和全面視覺效果的重視，並不考慮實用性。所以，許多房屋都明顯表現出形式與主題之間的平衡感，很少關注內部的居住機能。這種對形式、顏色與韻律的抽象興趣，也出現在與唯美主義相關的藝術、詩歌之中。

貝德福特公園吸引各方中產階級，許多人具藝術傾向，或有強烈認同。居民包括藝術家、演員、作家和建築師。薄以榭和愛爾蘭民族主義分子歐李利就曾經在此暫住。但身為「高尚美學團體」的一員，倒不是入住必要條件。社區中有夠多家庭足以維持一所傳統教會學校，這類學校的信念有別於基進居民偏好的自由派共同教育。然而，貝德福特公園在民間想像中，很難和唯美主義的高姿態劃分界限。

唯美主義「菁英」不只現身於貝德福特公園高雅的林蔭大道上，也出現在鵲而喜區。泰特街（Tite Street）的住戶有惠斯勒、薩政（Sargent）、西克（Sickert）、王爾德及其友人麥爾斯（Frank Miles）、佩里格里尼（Carlo Pelligrini），還有大批今天大多已被遺忘的追隨者。這一區有高德威設計的許多住家和工作室，剛開始他採取歌德風格和安妮女王風格，但隨後就放棄了（或者說嘗試要捨棄），進而擁護氣勢更雄偉的形式表現法，這預示了多數二十世紀的建築樣貌。高德威為惠斯勒的工作室白屋（White House）所作的設計，捨棄了安妮

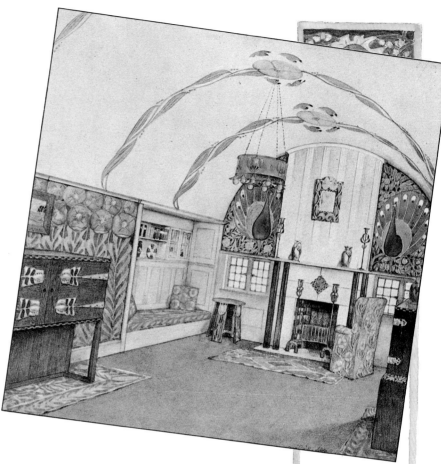

女王風格的表面裝飾手法，改用大塊毫無修飾的灰泥牆和屋頂空間，中間只嵌入一些簡樸的窗戶。大都會土木工程委員會非常不喜歡這種建築物的簡樸風格，因而堅持建築物外部要增添一些浮雕裝飾；建築師作了些許讓步，但正面還是沒有加上雕刻。委員會對高德威的另一棟建築意見更多，這次是為麥爾斯設計的泰特街四十四號住宅。這棟房子原本由連結的幾何圖形組成，外觀沒什麼裝飾。委員會堅持要加入法蘭德斯樣式的山形牆，陽臺也要更改，以便緩和建築物外部的熊熊氣勢。

新奇簡樸形式的趨勢，對歐洲建築與設計的發展日益重要。薄以榭和麥金塔等設計師發展出一種建築風格，主要利用通常線條僵硬的建築形式創造另一種可能。此外，也有一股趨勢放棄以歷史作為建築靈感來源，轉而發展新的建築形式與特色。貝利史考特就開創出非常獨特的風格；

上：客廳的設計圖。一九一一年貝利史考特的作品。

他的建築遵從美術與工藝運動建築師和設計家的典範，將建築物內外統合成完整的設計，但他的夢幻風格又和金沁或史狄克利的實用性設計相差甚遠。

貝利史考特認為建築是一塊「魔法保護的領地」，建築師在裡頭對顏色、形式和空間進行探險，幾乎不用顧及歷史或慣例。一八九八年，他為黑森大公的達姆城皇宮所製作的家具與室內設計，其中展現的裝飾性有機設計，教人可以一眼識出他內心潛藏的浪漫精神。

簡約、不見歷史先例——這兩項特質在格拉斯哥四人組等人的作品中都極為醒目，包括麥金塔、麥克奈爾（Herbert MacNair）、法蘭西斯和瑪格麗特·麥唐諾（Frances & Margaret Macdonald）。當然他們某些大作還是不免有零星細節取法於歷史。麥金塔設計的格拉斯哥藝術學校就勉強地納入了都鐸風格，不過他大部分作品構圖都相當簡單，只飾以自然生物及幾何式主題，避免任何歷史聯想。位於蘇格蘭海倫堡的丘陵屋，就是麥金塔的一項形式純淨傑作。

對形式與抽象追求的關注，還有一些往往含混不清的藝術理念，占據了二十世紀初許多歐美藝術家和設計師的心靈。然而無論如何，美術與工藝運動的民主理想，即認為藝術能為人類服務、為社會所用，這一觀念又受到擁護。然而，二十世紀歐洲對手工藝理想最巧妙的解讀並非由英國獨享，反而出現在奧地利甚至德國，隨著德意志工場聯盟和威瑪包浩斯的成立而來。

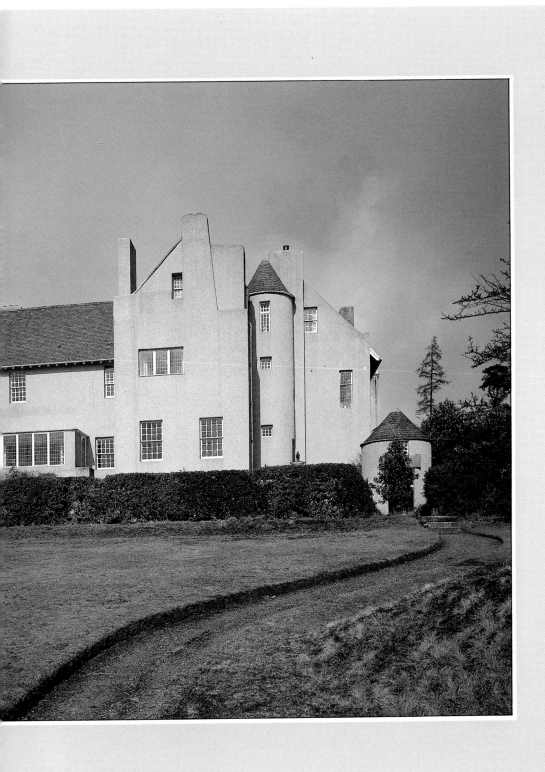

CHAPTER SIX
■

左：位於蘇格蘭海倫
堡的丘陵屋。這棟房
子是麥金塔為出版家
布雷奇設計的，時間
是在一九〇〇年時。

第七章

歐洲的貢獻

克利的「變奏曲II」，一九二四年。
一九二○年克利受到葛羅培的邀情，
到威瑪的包浩斯去教書，
並且為彩繪玻璃及編織工作坊貢獻心力。

阿斯比曾說過，美術與工藝運動的思想原則在美國與歐洲的發展遠比在大不列顛還要一貫，並且合乎邏輯。本書前面已經對美國美術與工藝運動的貢獻一致性，作過若干細部介紹；建築師、設計家像史狄克利、格林兄弟與萊特，他們在設計、生產、分配和消費等方面，承擔了許多從美術與工藝運動一開始就糾纏不休的問題。藉著機械的助力，他們才能夠對美術與工藝傳統作出重大修正，進而滋養了這個運動的生命，遠離了烏托邦社會主義藝匠動機純正但不切實際的面向，轉而以製作設計精美、品質優良的家具為長期目標；他們的市場比大部分英國設計師的服務規模更寬廣，排他性也較低。

這種一貫性與條理性不只出現在美國藝術家與藝匠的作品之中，也表現在歐洲許多設計

家的傑作上，特別是德國在二十世紀初期幾十年間的努力成果。但是話說回來，並不是所有英國的男女藝匠們都墨守傳統，腦海中滿是工業主義的致命影響，以及中世紀手工藝與勞動理想的失落。建築師利舍比就試圖讓設計與工業共濟並存，他也考慮組織一個類似德國工匠聯盟的團體，希望有助於讓英國傳統中勢不兩立的敵對雙方建立聯結。

美術與工藝運動發展到一個浪漫而不切實際的階段，但隨著「工作室」（即維也納工作室〔Wiener Werkstätte〕）、工匠聯盟和包浩斯在奧地利和德國的成立，藝術與工業有了現實的整合，利舍比則在兩者之間提供一個有趣的中繼站。利舍比在一八五七年生於邦史塔坡（Barnstaple），原本是一名地方建築師的學徒，該名建築師主要業務在於興建實用的農家建物。二十二歲時，利

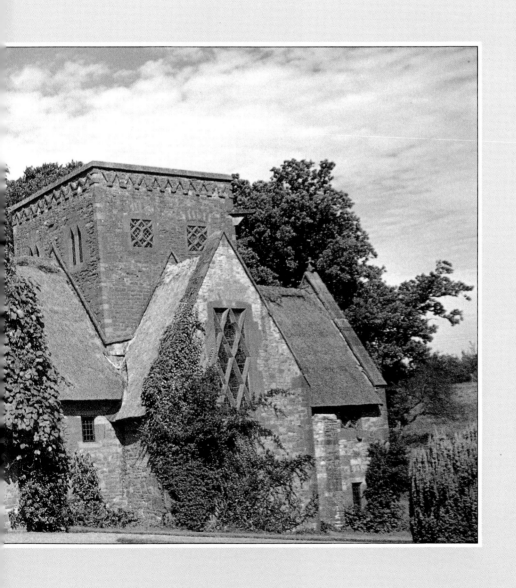

舍比成為蕭建築師事務所的首席辦事員，間或替
莫里斯與肯頓商行工作。利舍比對於藝術和建築
的見解，乍看之下顯得很矛盾；一方面他敏銳地
意識到建築傳統，讚嘆中世紀的建築物，並且活
躍於古建築保護學會；另一方面，他又鼓吹某種
接近功能主義的美學觀。他不斷強調達成目的的
效率很重要，形容藝術就是「做好得做的事」。
對於建築或品味上的藝術考量，他表示懷疑，他
寫道：「我檢驗建築物的標準會是一般人可以了
解的概念，諸如合適、穩固、經濟、效率、合
理、可理解性、周密性、科學和技術熟練度等
等。這類字眼大概有二十來個，我希望這些概念
能成為建築評論家的儲備知識。」此外，利舍比
也加入「設計與工業協會」（Design and Industries
Association）的活動，那是藝術家、設計師、業
者、教師和消費者合創的一項共同投資事業，他
們承認機械化工業對現代設計的重要性。

利舍比能夠同時讚賞過去建築傳統和當前
創新發明的關鍵在於，他將建築物的場景放進
歷史的角度來欣賞。對利舍比來說，建築物在
其所從出的文化環境中是一個有機部分，在最
好的狀況下，它就代表了一個傳統，毋需再刻
意用藝術名詞來形容。有趣的是，莫里斯曾經
以類似的思考脈絡談及中世紀藝術，他發現中
世紀藝術隱含著一種「無意識的聰明才智」。

對利舍比來說，建築不應該被孤立出來，
視為某些專家高雅感性的壟斷地帶。利舍比相
信，中古時代曾經存在過一個比較健全的不同
環境，在那種環境下，個人獨特的創造力是一
種尋常的人性特點，而穩固的建築物乃是出於
當時精神和實用必要性所發展出來的。所以一
座中世紀教堂，必然都是用當地的材料配上當
地的技術加以建造和裝飾，以滿足既有的宗教
需求。同樣的基本原則可以應用在任何時代，
只是建築物的外觀必然會隨著社區的需要而改
變；但是無論如何，建築及其實用性傳統會保

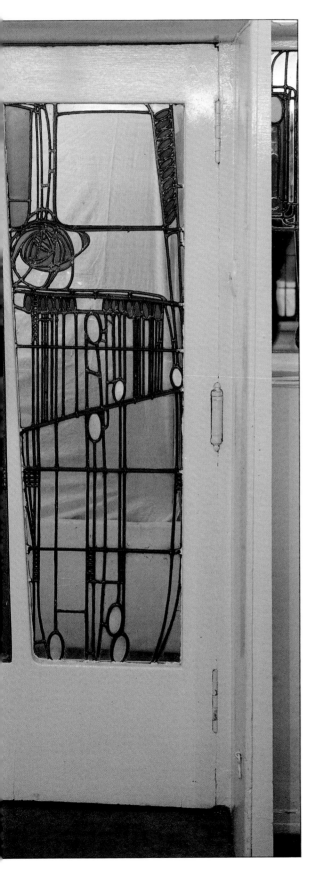

留不變。就建築方面來說,這種穩健、實用而又目的明確的工程建造傳統,將過去與現在做了歷史性的連結。健全的建築與設計應該包容改變,就這個意義而言,利舍比的取徑無疑是相當現代性的。

然而在他的著作中,利舍比提出一個告誡,解釋變化發生的過程。他相信,健全的建築應該盡全力修正傳統形式。利舍比的作品,位於西爾福郡(Herefordshire)羅絲河畔的布洛克漢普頓教堂,就是這種建築方法令人印象深刻的實例。這座設計簡單的教堂用結實粗大的角柱建造而成,角柱有部分以碳渣混凝土鋪在石頭束帶層上作成。現代混凝土則支撐了橡木桁條,後者是用來承載傳統的茅草屋頂。說到如何將現代必需品植入傳統,利舍比曾經講過,設計良好的「桌子、椅子或是一本書,必定是善加培養出來的」。在這個意義上,他信任歷史傳統,但是和美術與工藝運動的某些成員不同,利舍比並沒有將傳統和某一特定流派劃上等號。對利舍比來說,歷史是在綿延了幾世紀的常識性實用傳統裡找到了合適的建築形式。

利舍比調和了對過去的尊重,以及對於當前所需的實際認知,並進而把這個想法應用在中央藝術學校(Central School of Art),他與傅蘭頓(George Frampton)兩人一起被任命為學校的聯合校長。李卡度(Halsey Ricardo)在利舍比旗下教授建築學,他告誡學生,他的課程關注實用議題而非風格;李卡度認為,從實用中才產出美。中央藝術學校的課程規畫著重在應用藝術,並且積極服務於工業的需要,而純美術課程之所以納入課表中,完全是為了銜接更實際而有用的學科訓練。

學校的發展重點在於金屬加工製品、書籍製作、建築、裝飾、木工、櫥櫃製作和雕刻這幾個主要範疇。大部分的學校活動都集中在晚間舉行,以便學生和老師都能加入工業生產;

■

右：分離派會館。位
於維也納，是奧布里
西的作品，建造於一
八九七到九八年間。

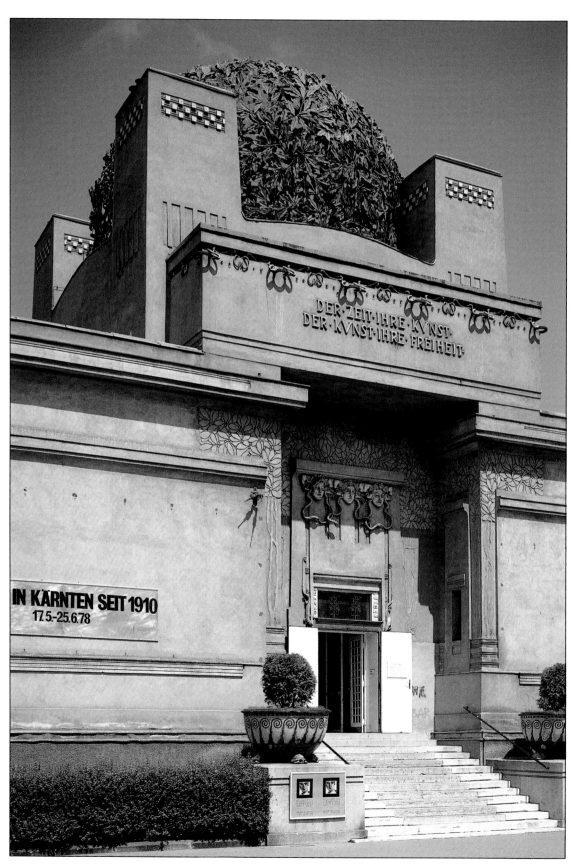

和那些較為學院式的同儕不同的是，在這裡不論身為學生或設計師，每天都有實地學習的經驗，這是傳統藝術教育所缺乏的。

儘管利舍比在美術與工藝運動發展上有他的重要性，帶著更大信心面對工業主義難題的，卻不是英格蘭，而是在歐陸的幾個核心地區，特別是在德語系國家。

美術與工藝浪潮最初經由許多管道外銷到歐洲。阿斯比和貝利史考特在達姆城的作品極受德國青睞，進而直接影響到德、奧兩國的建築師創作。手工藝學校及同業公會的工藝大作，和來自法國、比利時、蘇格蘭的設計師一齊在柏林和維也納的展覽會上展出。當時粗俗的古典與歌德風格傳統只有狹隘的表現方式，把維也納建築師們壓得喘不過氣來，麥金塔氣勢懾人的現代設計則讓他們心醉神迷。《工作室》這份前衛雜誌是另一個觀念傳播的重要媒介，其中有很多來自歐洲幾個中心點的純美術與應用藝術報導。

對於英國美術與工藝運動的關注，並不僅限於美學方面的內涵。德國迅速地崛起成為工業強國，他們熱切地想要從英國設計家和建築師的典範中學習。事實上，德國駐英大使館的一名隨員穆特西烏司（Hermann Muthesius），就在一八九六年被授與了一項任務，儘速對英國在建築和設計方面的精湛本領提出報告。《英國住宅》（Das Englische Haus）這份影響重大的研究，就是出自他的考察報告。

二十世紀之初，歐洲對於英國設計與建築上的一些前進流派，幾乎無所區別地照單全收，也不管當中包含了許多迥然不同的觀點。在諸如維也納等核心城市裡，現代性似乎往往遠比形成理論完整的美學原理更重要；他們對於缺乏歷史聯繫的進步風格之所以感興趣，起因在於對長期以來因循慣例的藝術和建築傳統取向感到不滿，這是對於過往風格不斷重複的反動。

一八九七年成立於維也納的分離派（the

Secession）團體，是由很多脫離了保守派「藝術家之家」（Kuenstlerhaus）的前衛藝術家所組成的，沒有嚴格死守的固定美學政治路線。他們最重要的訴求，在於團體成員應該避免教人窒息的歷史範例，而要另創新局；一如他們的活動標語所說：「給時代藝術，給藝術自由」。

概括而言，分離派的願望是促進現代藝術、避免對藝術加上商業性裝飾，並且和群眾建立直接的關係，這讓分離派有別於較為傳統的「藝術家之家」組織。分離派的活動也強調，應用藝術和純美術之間不應該存在任何傳統的劃分關係，他們相信兩者具有同等的價值。在分離派的第八次展覽（主要是應用藝術而非純美術），全歐洲的許多前衛藝術家和設計師都提交了作品展出。他們大體上都試圖摒棄過去，希望打造出一種新穎、並且通常極端簡潔的表現風格。展品之中有法國現代之家（French Maison Moderne）和比利時設計師范德威爾德（Henri Van de Velde）的作品。阿斯比也有作品參展，只不過分離派是否充分理解手工藝學校及公會的理念，這一點是頗有疑問。

最直接教分離派成員們感興趣的是麥金塔的作品：樸素、幾何式，但終究還是裝飾風格。和在法國興盛發展、華麗而取材於自然的新藝術潮流一樣，分離派也揚棄過去，以無關歷史的主題作為形式的基礎；但是他們並沒有採用自然元素，而是以幾何圖形作為主要出發點。

幾何圖形的裝飾性用途（這與同時代建築師盧斯〔Adolf Loos〕等人，以幾何圖形作功能性應用有所不同），在大多數分離派的作品中都很明顯。像奧布里西（Joseph Maria Olbrich）的分離派建築大樓、他的金屬加工品設計，以及他的同儕莫舍（Koloman Moser）所設計的玻璃製品，都有這種表現。每一件作品裡的幾何圖形，代表的只是一種美學元素的使用，而非理性構圖的切入點。

維也納工作室

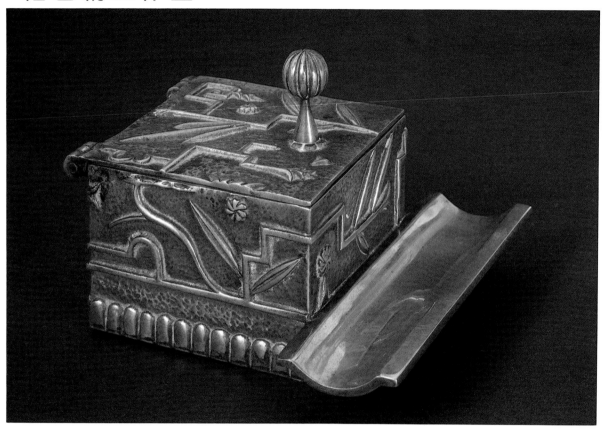

分離派很多成員也積極參與維也納工作室（Wiener Werkstätte）的活動。霍夫曼（Josef Hoffmann）和莫舍在一九〇三年發起維也納工作室獲得魏揚都弗（Fritz Waerndorfer）和普立馬維希（Otto Primavesi）的金錢資助。這個工作室受到阿斯比的英格蘭典範、以及德國許多新興手工藝工作坊的感染，同時他們也宣稱和羅斯金、莫里斯有相似點。在他們發表的工作室聲明裡，霍夫曼和莫舍平等看待純美術

和應用藝術，並強調物件設計應該反映製造原料的固有品質。這些原則實際應用到想得到的一切創作領域，從建築、室內設計到時尚造形與餐具，一切都統合起來彰顯一種獨特的現代精神。不管國內還是國外，在維也納、羅馬、科隆和巴黎，維也納工作室都備受公眾矚目，販售工作室產品的店家也不只在維也納的時髦地段，在德國、瑞士和美國也都看得到。

然而，誠如開利爾

（Jane Kallir）所指出的，維也納工作室面對工業的態度游移不定，既敬重手工技藝，又體認到沒有任何當代的設計工坊能夠忽視日益工業化的趨勢，他們則搖擺於兩端之間。維也納工作室對工匠手藝與設計師創作的自主權給予高度尊重，對設計粗糙的大量生產商品極為反感，還有富有金主的資助，但這仍然無助於工作室面對商業世界的冷酷面。事實證明工作室的理想是自相矛

盾的。他們追隨著羅斯金和莫里斯的腳步，想製造「簡單又好用的日常用品」，但是他們卻沒有準備對藝匠的工作條件作出讓步，以達成目標。他們表示：

我們不能，也勢必不會，和以大規模犧牲工人而完成的廉價工藝品競爭。我們的首要任務在於幫助工人發現工作的樂趣，獲得合乎人性的待遇，置身其中完成工作……

這些既高尚又昂貴。

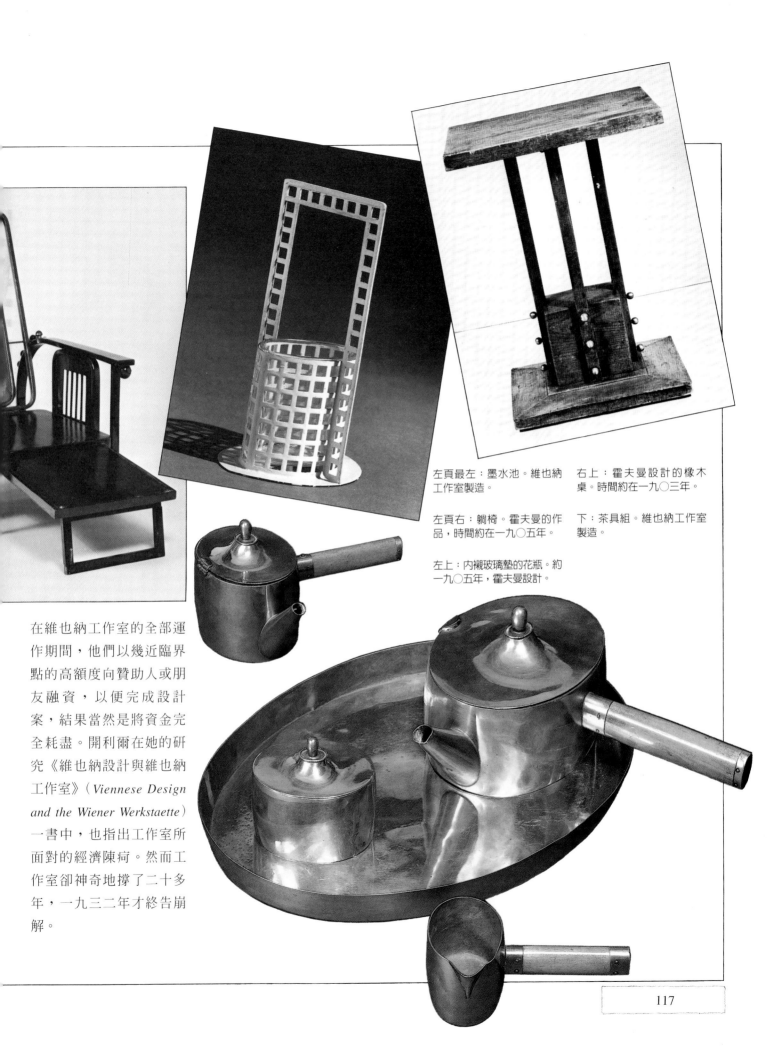

左頁最左：墨水池。維也納
工作室製造。

左頁右：躺椅。霍夫曼的作
品，時間約在一九〇五年。

左上：內襯玻璃墊的花瓶。約
一九〇五年，霍夫曼設計。

右上：霍夫曼設計的橡木
桌。時間約在一九〇三年。

下：茶具組。維也納工作室
製造。

在維也納工作室的全部運
作期間，他們以幾近臨界
點的高額度向贊助人或朋
友融資，以便完成設計
案，結果當然是將資金完
全耗盡。開利爾在她的研
究《維也納設計與維也納
工作室》（*Viennese Design
and the Wiener Werkstaette*）
一書中，也指出工作室所
面對的經濟陳疴。然而工
作室卻神奇地撐了二十多
年，一九三二年才終告崩
解。

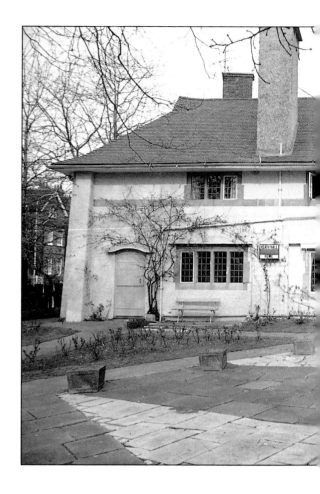

維也納工作室景仰歷史悠久的工藝準則，也體認到機械化生產的必然性，但從來沒能解決兩者的衝突。不過和霍夫曼同時的維也納建築師盧斯，開始接受為特定用途興建的工作環境，其中採用機械生產；他對這樣的前景較有信心。盧斯認為建築或設計不應該為「現代」而「現代」，在一九○八年他就為文批評一些手藝工作坊太刻意要跟上當代，硬將「一隻胖手推進時間的紡輪裡」。對於設計的歷史發展，盧斯的態度和利舍比類似，他寫道：

> 沒有誰，也沒有哪個團體組織必須創造我們的衣櫃、香菸盒或珠寶。時間為我們創造了一切，它們每一年、每一天、每一個小時都在改變，因為我們自己也時時刻刻在變，一起變的還有我們的態度和習慣。這就是我們的文化變遷方式……我們不是因為木匠以某種方式做了一把椅子，才採取某個特別的坐姿。木匠用某種特別的方式造椅子，是因為我們想要那樣坐在椅子上。

盧斯提倡，一樣物件的設計應該取決於其功能，當他在一篇文章裡論及維也納建築歷史性的矯飾外表時，他說這是「虛有其表之地」，他責備維也納建築那種不切實際的野心勃勃。他覺得，財力有限者所居住的成排公寓，應該樣式樸素，而不是披上某種完全不相稱的歌德風格或古典風。他相信使用平價材料為一般人建造家園，絕不可恥，最要緊的乃是工匠手藝的品質，尤其是實在的設計。

實用性可用以塑造外形，穆特西烏司在《英國住宅》裡也採取這種立場。穆特西烏司著迷於英國建築謙卑的布爾喬亞特質。德國中產階級的文化認同幾未確立，布爾喬亞文化通常只是貴族文化蒼白的仿製品而已。英國中產階級作為一股文化勢力，已經建立了很長的一段時間，有清楚的文化認同，流露強烈的實用取向、獨立感，並對他們的生活方式充滿著自信。穆特西烏司尤其讚賞英國地方建築的內斂風格，他也認為建築物簡單的特性，象徵英國中產階級的態度：他們並不覺得需要仿照更高階級的作風。穆特西烏司覺得，這種建築是出於實際必要而發展出來的，比如說，英國住家的窗戶就裝在該有窗戶的地方，不只是滿足建築整體感的需求。英國人住家的主要訴求就是舒適，他列出了「英國住屋的典型特質」：

> 英國的房子一如吾人所見，明智地約簡之極，而且適應既有環境。因此，他們值得效法的地方就在於強調純粹客觀的需求。英國人只為自己蓋房子，他不急於加深什麼印象，也沒想到喜慶場合或宴會，或者房子內外要大肆裝飾好讓世人眼睛為之一亮等等，他就是沒想到這些。確實，他甚至避免以聳人耳目的設計，或建築學上的鋪張來吸引別人去注意他的房子，就像他並不樂意穿上奇裝異服，讓自己顯得與眾不同一樣。特別是建築學上的賣弄、創造「建築」和「風格」的癖好，在我們德國還盛行，但在英格蘭已不復見！

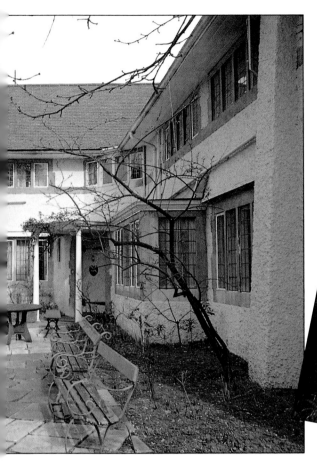

最左：安斯蕾會所。位於倫敦漢普斯特區的普拉茲巷上。薄以榭一八九五年的作品。

左：巴黎崔絲坦查拉之屋。盧斯一九二六到二七年間的作品。

　　穆特西烏司對德國文化建設影響重大，一九○七年他被派任主持柏林貿易學校（Berlin Trade School）的應用藝術講座。他富爭議性的演說痛批德國當時某些態度保守的設計師。他破壞性的攻訐，導致了派系分裂，校園裡浮現兩派對立。首先是反動派向皇帝請願，要穆特西烏司辭職，他們對日耳曼前工業時期的手工藝同業公會理想，在情感上有很深的眷戀；同樣的理念，稍後也對國社黨浪漫化的民族主義有強烈共鳴。另一派則捍衛穆特西烏司的進步觀念，最後成為德意志工匠聯盟的一員。

　　德意志工匠聯盟之中包括藝匠、建築師和企業人士，在一九○七年由許多獻身於改革應用藝術的工場或工作室所組成。才剛步入工業化的德國，其命運和十九世紀中葉的英格蘭並無二致。大量生產已經逐漸危及傳統日耳曼的技藝水準，於是德意志工匠聯盟被視為一個改革團體。一開始就得先釐清的是，「改革」對

不同的藝匠意味著全然不同的事情。工匠聯盟包含了範圍極廣的意見，其中具重要地位的某一支深受穆特西烏司的影響，而且認為設計的改革要有機械化工業的助力。這樣的改革其實已經展開，至少有德勒斯登工作室（Dresden Werkstätte）在考慮這個作法。德勒斯登工作室是工匠聯盟內部最具勢力的團體之一，在一八九八年根據羅斯金原則：「未被異化的勞動」和「實踐創造力」而成立，然而創辦人施密特（Karl Schmidt）還是相當能夠調和他對勞動人力福利的關心與機械的使用，他甚至還採用了規格化的生產技術！值得一提的是，「大量生產」在德國正備受批評，不過許多設計師和建築師都了解到，使用得當的話，就可以讓機械轉而生產出設計精良的產品。相形之下，英國設計師大體上比較膽小，頂多是勉為其難地利用一下機械。其他的工作坊、藝匠和企業人士則整合起來支持穆特西烏司的主張，奧地利人

右：福樂登堡宅邸的
餐廳。穆特西烏司一
九一二年的作品。

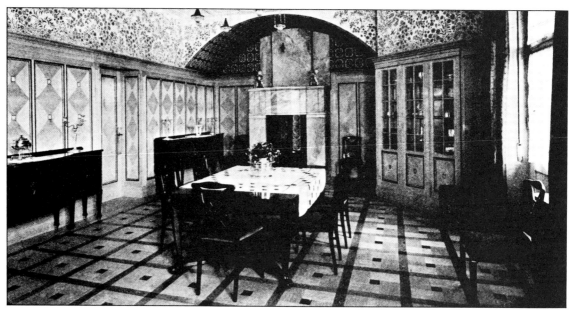

霍夫曼和奧布里西也在其中。曾一度任職德國
電氣聯營公司（AEG）常駐設計師和建築師的
貝倫斯，與保羅（Bruno Paul）、李門施密德
（Richard Riemerschmid）、費雪（Theodor Fischer）
都積極參與工匠聯盟的成立工作。玻璃製造、
金屬加工、紡織和出版各界的企業人士也網羅
在內，他們的動機多少是希望工人和仁慈企業
家之間的聯盟，或許有助於避免社會主義浪潮
來襲、工人接管工業。

　　德意志工匠聯盟希望透過不斷擴增的地方
營業所，為德國的藝術和工業定出一個清楚而
一致的方向。完善的設計不只應用在家用品
上，也要導入重工業生產。顯然他們期望精良
設計的商品將會在產品設計方面，確立鮮明的
德國形象，從而在貿易競爭對手間增加自身的
國際聲譽。瑙曼（Naumann）相信，德國的經
濟體質和名聲不應該得自與工業化鄰國短兵相
接的競爭，該要在特定領域中發展專門技術。
穆特西烏司趁機利用民族主義的發展趨勢，將
贊助德意志工匠聯盟的工作坊與企業與日耳曼
的愛國意識結合起來。工匠聯盟推展一項教育
大眾品味的計畫，作了各項嘗試，企圖教消費

者遠離「傳統主義」和「標新立異」這對半斤
八兩的有害觀念。工匠聯盟的新福音，甚至經
由種種外交使節團所舉辦的德國設計展而散布
海外。有趣的是，正因為穆特西烏司切入英國
的美術與工藝傳統，工匠聯盟才從中誕生。在
這個例子裡，英國工藝理想的救贖能量不是和
工人解放或社會主義結合，而是和日耳曼的國
族雄心合而為一。這種發展態勢最後終結於戰
爭中，也意義深遠地改變了德國工藝典範。

　　德意志工匠聯盟日益壯大，到了一九一四
年初會員將近兩千人，不過接下來的發展因為
一次大戰爆發而中斷。聯盟也因為展覽會上兩
派人士發生尖銳爭辯而分裂；那次展覽正是在
戰爭爆發前幾個月舉行的。兩派人馬由穆特西
烏司和范德威爾德分別領頭，衝突焦點圍繞在
建築師或設計家應該有多少自主權。穆特西烏
司的看法是，設計應該規格化以適應大量生
產，並服膺於一種近乎先驗的邏輯，此刻時代
的理性精神凌駕於設計家個人的奇想之上。相
反的，范德威爾德擁護個人主義和設計師的創
作自主權。聯盟的優秀成員都紛紛被這兩方面
的主張所吸引，但是四年後德國戰敗，讓機械

化和量產顯得前景黯淡：機器不只是製造家庭用品，還有許多武器，造成悲慘的後果。聯盟中支持范德威爾德的葛羅培（Walter Gropius），偶然有機會目擊到前線的戰時勤務，他堅信不加批判地讚美機械和技術進步，正是德國挫敗的原因。早期的威瑪包浩斯明顯回歸手工技藝主張，或許意義深遠。

包浩斯可說是美術與工藝傳統最後幾個重要的據點之一。在葛羅培領導下，包浩斯於一九一九年由威瑪的幾所純美術和應用藝術學校合併而成，當初的腹案就是要辦一家新的建築學校。包浩斯的課程涵蓋了許多和美術與工藝傳統一致的理念。葛羅培聲明，學校的目的在於調和純美術和應用藝術，並應用在建築設施中。課程的主要出發點就在於手藝；葛羅培主張，在藝術家和藝匠的工作之間，不存在任何真正的差別，手工技藝是所有一切創意偉業的固有基底。包浩斯的教師被歸類為「造形師傅」（Masters of Form），藝匠則是「技術師傅」（Technical Masters）。美術和應用藝術之間的舊式學院和班級區分，至少在原則上被忽略了。同業公會的理想延伸到職員和學生之間的關係上，教師就是「師傅」，而學生要不是「學徒」（apprentices，從生手開始見習），就是「職工」（journeymen，學徒期滿的徒弟）。課程的前六個月是初級預備科目，之後學生再接受造形師傅與技術師傅兩方面的指導訓練。造形師傅教授「觀察」、「表現」和「作品構成」三大範疇下的理論議題，每個範疇以下也都有各自細分的科目；技術師傅則在各項技術工作坊實際指導教學，範圍包含石材、木頭、金屬、黏土、玻璃、染料和織品。包浩斯設備不足，學院也表現渙散，不只是因為戰後德國的政治氣氛動盪不安，也由於校內舊有美術學院的教職員不滿包浩斯的基進新學程。此外學校也苦於威瑪當局的冷淡態度，最後被迫離開此地，遷移到政

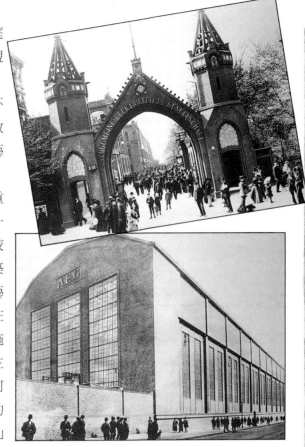

左上：改裝前的德國電氣聯營公司工廠。

左：改修後的德國電氣聯營公司廠房。貝倫斯主持，工程進行於一九〇七到一九〇八年之間。

左下：貝倫斯為德國電氣聯營公司設計的電水壺。

右：白鑞茶具。一九
○四年貝倫斯的作
品。

中間右：拜耳設計的
世界標準字體。一九
二五年。拜耳在包浩
斯管理繪畫和印刷設
計兩座工作坊。

治氣氛比較溫和的德紹（Dessau）。

　　搬到德紹也標誌著一段重整時期，這讓包浩斯多少整理出威瑪時期所欠缺的一致發展方向。如同奈勒（Gillian Naylor）所注意到的，德紹包浩斯的目標規畫已經從以手工藝為基礎的活動，轉移到建立工業標準原型。瓦根費爾得（Wilhelm Wagenfeld）的金屬製品和布羅伊爾（Marcel Breuer）的鋼管家具，是這次轉向中最顯著的例子。此外葛羅培也對標準化設計愈來愈感興趣，這倒呼應十年前或更早時穆特西烏司所提出的意見。德紹包浩斯最初進行的工程就是學校本身的建築，包括工場、行政管理大樓和教職員生宿舍，建築風格既實用又充滿費心經營的當代感。在德紹，他們也蓋了一座平價工人住宅社區，大約就在此時，包浩斯對於社會理論和統計學理論的興趣日增，視之為建築和設計的合理出發點。工人社區中超過三百棟的建築物都以組合式材料裝配而成，建立了一個理想現代住宅社區。然而當時某些觀察家卻認為，這些房子一點也「不德國」。

　　包浩斯反對學院傳統與將藝術和工藝區開來的傳統二分法，不過也沒有堅守特定派別。過去和穆特西烏司爭辯時，葛羅培站在范德威爾德這邊，支持建築師和設計家的創作自主權，並且允許學生也享有類似的自由。甚至在德紹，除了針對機械生產、合理設計和自覺生活在現代有幾個信條之外，也很難明確界定這個學校在做什麼。布羅伊爾的鋼管家具常有人仿造，這不只是今日工業界仍然沿用、以新材料作出的合理設計，還神祕地傳達了如何在空間中建構家具。包浩斯許多產品都明顯地展現出一種功能主義精神，然而對抽象藝術形式的興趣也常常潛藏其中。一些包浩斯成員就察覺到，藝術和功能主義各自的目標之間有其矛盾，他們也體認到作品所需要的功能不必然看起來有藝術性，反之亦然。但在左翼建築師邁亞（Hannes Meyer）的管理下，學校被強制走向知性上的一致。

　　一九二八年邁亞被指派接替葛羅培，之後他即試圖在包浩斯的課表中加入純粹的社會實用性課程，並剔除許多自建校以來就存在的散亂藝術理論。實用性建築成為主流，而理論研究則圍繞著城市計畫、經濟學和社會學，體能訓練課程也包括在內，以作為心智勞動的一種平衡。在邁亞任期內，學校甚至支持校內的共產黨支部。製造便宜的量產物件、集體住宅計

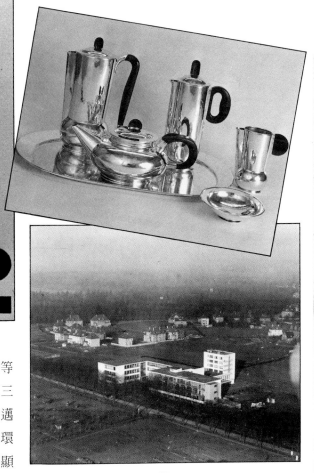

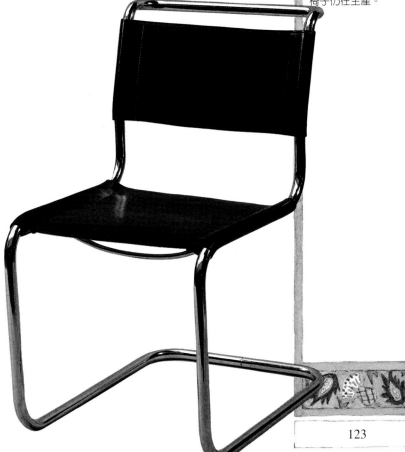

畫、學生採取集體作業而非由個人獨立作業等
等，都可以發現左翼強調的理想重點。一九三
○年邁亞依約任滿，就立刻被趕出包浩斯；邁
亞濃厚的左翼政治色彩，在步步右傾的政治環
境中無技可施。他在包浩斯的職業生涯，則顯
示了美術與工藝運動實際上已經走到盡頭。存
在於邁亞和莫里斯之間的關聯性極少，然而就
莫里斯的著作來看，他的社會主義信念，以及
對平凡、合理民主藝術的關注，採取集體進行
而非個人單打獨鬥的創作方式，滿足一般男女
的需要等等，這一切與晚期包浩斯的相似之處
都不只一點點。

　　包浩斯在凡德羅（Mies van der Rohe）帶領
下的最後階段，日漸消沉低落。承受來自左右
兩翼的抨擊，校內也充滿著不安，到了一九三
三年八月，在國社黨人的壓迫下，包浩斯終於
走上關閉一途。

左上：配以木柄的銀
製茶組。迭里設計，
並在包浩斯的金屬製
品工作坊製作，時間
約在一九二五年。

左：一九二五到一九
二六年德紹的包浩斯
建築。這是一九二六
年的空照圖。

左下：管式金屬製
椅。這些管式家具的
雛型大約在一九二六
到二七年之間，由布
羅伊爾設計，並且在
包浩斯製造生產。直
到今天，相似設計的
椅子仍在生產。

後 記

反動、革命、浪漫，和理性主義者，用這些措詞來描述大西洋兩岸男女藝匠們的作品，都很適合。這個研究從普金、卡萊爾和羅斯金的著作開始，直到最終在納粹德國瞬間的香銷玉殞，顯示美術與工藝運動的發展真是變化萬千。然而如果美術與工藝運動在理論和實踐兩方面是如此地分歧而多樣，又是什麼因素將它們統合在一起，成為一個共同的運動呢？

為了正確認識到將羅斯金、萊特、哈伯德、葛羅培、莫里斯和其他許多人聯繫在一起的因素，也為了理解美術與工藝的長期重要影響，首先我們必須考慮過去約莫一個世紀以來，其他藝術運動的目的和旨趣。

十九世紀中葉左右發展出一種觀點，主張藝術乃是處於真空的狀態，和它所從出的社會沒有直接關聯。藝術沒有任何特殊的社會用途，創造藝術的人迴避公眾的認可，在某些時候還故意招引眾人的非議，這樣的趨勢在十九世紀的法國藝術、文學界中招然若揭，在王爾德、史溫本和惠斯勒的作品裡也有目共睹，而新藝術的偉大抱負也不遑多讓，甚至以各式各樣的形式蔓延了整個二十世紀。這個傳統持續直到我們的時代，以至於一般程度的普通人都相當難以了解自己社會裡所孕育出的藝術。

藝術是高度精緻的活動，並沒有其他特殊使命；藝術有自己的奧秘和內在理路，不在一般平民的理解範圍之內，是專家作給專家看的，這類的觀念被美術與工藝運動內部的許多成員斷然拒斥。美術與工藝運動尋求的是賦予藝術社會實用性，雖然有許多不同途徑。在普金的薰陶之下，藝術的目的是要重振中古時代的建築風格，並且藉此復興當時更為美好的心靈情感。對莫里斯來說，藝術奠基於令人滿足的工作，而令人滿足的工作最終必然訴求社會與經濟的巨大變革，除此之外，藝術還能夠褪去世故、精巧的外衣。對莫里斯和羅斯金而言，藝術是社群的民主文化表述，並不需要以藝術家作為高級祭司來進行崇拜儀式。在美國，美術與工藝傳統是一大助力，以獨立、勞動和民主政治為基礎建立國族認同。在德國，美術與工藝理想再度表現社會性訴求：就穆特西烏司來說，這個運動可以為布爾喬亞德國塑造一個適當的文化與經濟

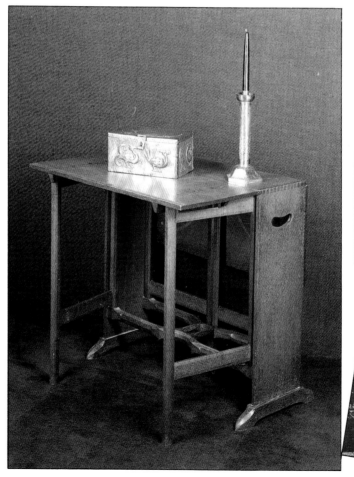

認同；對包浩斯而言，則是在機械的協助之下，為大眾市場宣導設計合理又能量產的商品。

對所有參與美術與工藝運動的男女藝匠來說，公眾實用性和改進全體生產者、消費者處境的傳道熱情，是唯一能夠輕易地將他們召喚起來的使命感，這和其他藝術家群起擁護的號召是相當不同的。和整個十九世紀、二十世紀出現過那些多不勝數的風格和「主義」不同的

是，這一波的美術與工藝浪潮並非個人的競技場，而是如同中古藝術一般，要求再一次地走入群眾。

美術與工藝運動的真正本性在於社會目的，而非表現手法。記住這點是很重要的，特別是現在這個時候，美術與工藝運動因為它的外在標誌──如詩如畫的特色、對田園牧歌的嚮往，以及對手工技藝的著重，又再度受到歡迎。美術與工藝運動的真正精神，不是重現於

後現代主義建築以素樸磚塊代替侵略性的混凝土，也不在於沈寂已久的愛德華風格愛好者那種田園懷舊風，更不在於表現時髦住宅的浪漫主義，也不是販售如畫鄉間理想典型、企圖引起共鳴的廣告代理商，而是反映在抗拒機械化重複時代的一座政治、社會和文化的堡壘上。機械化重複的時代決非局限於十九世紀，也不止於英國而已。

對頁左：美術與工藝風格的桌子、首飾盒和燭臺。

對頁右上：位於蘇格蘭海倫堡的丘陵屋。麥金塔的作品。

對頁右下：一九一二年穆特西烏司設計的福樂登堡宅邸。

左下：主題為「瑪格列特」的細長嵌板型壁紙。克萊恩的設計作品。

下：貝倫斯為德國電氣聯營公司設計的電風扇。時間約在一九○八年。

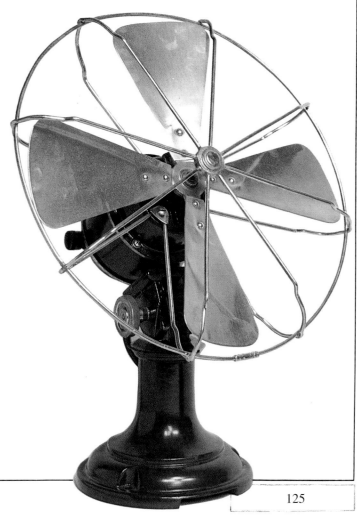

參考書目

ADBURGHAM, Alison, *Liberty's: A Biography of a shop,* London, 1975.

ANSCOMBE, Isabelle and GERE, Charlotte, *Arts and Crafts in Britain and America, New York, 1983.*

ASLIN, Elizabeth, *The Aesthetic Movement, Prelude to Art Nouveau,* London, 1969.

BENTON, Tim and Charlotte & SHARPE, Denis, (eds.), *Form and Function,* London, 1975.

BROOKS, H. A., *The Prairie School; Frank Lloyd Wright and his Midwest Contemporaries,* Toronto, 1972.

CARLYLE, Thomas, *Past and Present,* London, 1843.

CATLEUGH, Jon, *William De Morgan: Tiles,* London, 1983.

CENTURY GUILD, *The Hobby Horse,* London, 1884-1894.

CLARK, Robert Judson *(et al), The Arts and Crafts Movement in America 1876-1916,* Princeton, 1972.

COBDEN-SANDERSON, T., *The Arts and Crafts Movement,* London, 1905.

COMINO, Mary, *Gimson and the Barnsleys,* London, 1980.

CRANE, W., *William Morris to Whistler,* London, 1911.

CRAWFORD, Alan, C. R. *Ashbee: Architect, Designer and Romantic Socialist,* Princeton, 1985.

DOWNING, A. J., *Cottage Residences, or a Series of Designs for Rural Cottages, etc.,* New York, 1842.

ENGELS, Frederich, *Condition of the Working Class in England in 1884,* London, 1984.

EVANS, Joan, *John Ruskin,* London, 1954.

FERBER, Linda S. and GERDTS, W. H. *The New Path: Ruskin and the American Pre-Raphaelites;* New York, 1985.

GIROUARD, Mark, *Sweetness and Light: 'Queen Anne' Movement, 1860-1900,* London, 1984.

GROPIUS, W., *The New Architecture and the Bauhaus,* London, 1935.

HARVIE, Christopher *(et al), (ed.), Industrialization and Culture 1830-1914,* London, 1970.

HUBBARD, E., *The Roycroft Shop: A History,* East Aurora, 1909.

JOHNSON, D. C., *American Art Nouveau,* New Your, 1979.

KALLIR, Jane, *Viennese Design and The Wiener Werkstätte,* London, 1986.

KLINGENDER, Francis D., *Art and the Industrial Revolution,* London, 1972.

KOCH, Robert, *Louis C. Tiffany, Rebel in Glass,* New York, 1982.

LAMBOURNE, Lionel, *Utopian Craftsmen — The arts and Crafts Movement from the Cotswold's to Chicago,* London, 1980.

LUCIE SMITH, Edward, *The Story of Craft: the Craftsman's Role in Society,* Oxford, 1981.

LYNES, Russell, *The Tastemakers: The Shaping of American Popular Taste,* New York, 1981.

MCLEOD, Robert, *Style and Society, Architectural Ideology in Britain 1835-1914,* London, 1970.

MORRIS, William, *News From Nowhere,* London, 1905.

MORTON, A. L. (ed.), *The Political Writings of William Morris,* London, 1979.

MUTHESIUS, Hermann, *The English House,* (English Edition) London, 1979.

NAYLOR, Gillian, *The Arts and Crafts Movement: A Study of its Sources, Ideals and Influence on Design Theory,* London, 1981.

NAYLOR, Gillian, *The Bauhaus Reassessed: Sources and Design Theory,* London, 1985.

NEUMANN, E., *Bauhaus and Bauhaus People,* New York, 1970.

PEVSNER, Nikolaus, *Pioneers of the Modern Movement, from William Morris to Walter Gropius,* London, 1977.

READ, Herbert, *Art and Industry,* London, 1934.

R. I. B. A., *Architects of the Arts and Crafts Movement,* London, 1983.

ROTH, L. M., *American Builds,* New York, 1983.

SCULLY, V., *The Single Style,* New Haven, 1955.

SMALL, Ian (ed.), *The Aesthetes,* London, 1979.

SOLOMON, Maynard, *Marxism and Art,* Brighton, 1979.

SPENCER, Isobel, *Walter Crane,* London, 1975

SPENCER, Robin, *The Aesthetic Movement,* London, 1972.

STANSKY, Peter, *William Morris,* Oxford, 1983.

STEIN, R. B., *John Ruskin and Aesthetic Thought in America 1840-1900,* Harvard, 1967.

TATE GALLERY, *The Pre-Raphaelites,* (Exhibition Catalogue), London, 1984.

THOMPSON, E. P., *William Morris, Romantic to Revolutionary,* London, 1976.

VALLANCE, Aymer, *The Life and Work of William Morris,* New York, 1986.

WATKINSON, R., *Pre-Raphaelite Art and Design,* London, 1970.

WHITFORD, Frank, *Bauhaus,* London, 1984.

WILLIAMS, Raymond, *Culture and Society 1780-1950,* Harmondsworth, 1979.

WRIGHT, Frank Lloyd, *The Arts and Crafts of the Machine,* Princeton, 1930.

圖片來源

中文索引

＊〔　〕內表示為次條目

◎三劃
三一教堂（紐約）Trinity Church, N. Y., 23, 25／凡德羅 Rohe, van der, M., 123／大英建築師皇家協會 Royal Institute of British Architects, 63／大樂芬園 Great Ruffins, 60, 61／女性工匠 women workers, 47-8, 71-2, 77-9／小任偉克 Renwick J., 20, 20-1, 76／山納 Sumner, H., 60／工作室 Studio, The, 68, 71, 115／工業藝術聯盟 Industrial Art League, 89

◎四劃
中世紀主義 medievalism, 18-19, 28, 31-2, 112-113／中央藝術學校 Central School of Art, 113-14／內格 Naig, A., 57／公益 Commonweal, The 50／分配途徑 distribution methods, 64, 116／分離派 Secession group, 115／分離派會館 Sezession Building, Vienna, 114／巴思李，席尼 Barnsley, S., 67／巴思李，恩斯特 Barnsley, E., 67／手工藝公會 craft guilds 48-9, 58-73, 76-91, 119, 121／手工藝同業公會與學校 Guild and School of Handicrafts, 64, 67-68, 70-1, 72, 115／木馬樂 Hobby Horse, 60, 61／水晶宮 Crystal Palace 14, 14-15／牛頓 Newton, E., 63, 64／牛頓，克蕾爾 Newton, C. C., 78／王爾德 Wilde, O., 60, 99-100, 102〔評論家作為藝術家 Critic as Artist, 100, 102, 104〕／世紀公會 Century Guild, 49, 60, 61, 63-4／丘陵屋（海倫堡）Hill House, Hellensburgh 106, 107, 125／包浩斯 Bauhaus, 106, 109, 111, 121-3, 122-3／包德利 Bodley, G. F. 42

◎五劃
卡倫 Callen, A., 71, 78／卡萊爾 Carlyle, T., 7, 8, 9, 17-18〔時代格言 Sayings of the Times, 17／憲章主義 Chartism, 18〕／卡爾 Carr, J. T., 104-5／古建築保護學會 Society for the Protection of Ancient Buildings, 46-7, 112／史瓦摩爾學院 Swarthmore College 80／史狄克利 Stickley, G., 80, 82-3, 82-3, 87, 110／史帝芬斯 Stephens, F. G., 29／史特吉斯 Sturgis, J., 37／史密森學會 Smithsonian Institution, 20／史溫本 Swinburne, A., 100／四畝園 Fouracre 64／布里格 Van Briggle, A., 89／布洛克 Brock, H. M., 98／布倫費德 Blomfield, R., 67／布朗 Brown, F. M., 28, 40, 42-3, 44, 45〔英詩的種子與果實 Seeds and Fruit of English Poetry, 28〕／布萊司 Price, W. L., 79／布萊亞 Breuer, M., 122, 123／布雷奇 Blackie, W., 107／布駱 Blow, D. J. 64／布蘭德 Brandt, S. C., 80／民主聯盟 Democratic Federation, 50／瓦根費爾得 Wagenfeld, W., 122／瓦爾頓 Walton, G., 96／甘博之家（帕莎得納）Gamble House, Pasadena, 89-91／白屋 White House, 77

◎六劃
伊米吉 Image, S., 60, 63／先拉斐爾派兄弟會 Pre-Raphaelite Brotherhood, 11, 16, 27, 28-37／吉伯特與蘇利文 Gilbert and Sullivan 97, 98, 99, 102／地方風格 vernacular style, 67, 77／次要藝術 Lesser Arts, 40／百年慶博覽會 Centennial Exposition, Philadelphia, 76, 78,

79／米雷 Millais, J. E., 29〔一名雨格諾教徒在聖巴多羅繆節前夕 Huguenot on the Eve of St. Bartholomew's Day, A, 37〕伊莎貝拉 Isabella, 31／基督在他雙親的屋內 Christ in the House of his Parents, 29, 31〕／艾扶林 Aveling, E., 50／艾塞克斯住宅 Essex House, 68／艾當斯 Addams, J., 89

◎七劃
佛士克拉維革拉 Fors Clavigera, 58, 102／伯恩—瓊斯 Burne-Jones, E., 16, 29, 32, 40, 42-3, 44, 45-6, 102-3〔逃往埃及 Flight into Egypt, 43／為孩童苦惱的基督 Christ Suffering the Little Children, 39／彩繪玻璃 stained-glass, 43, 47／報喜的一幕 Scene from the Annunciation, 41〕／克利 Klee, P., 109／克姆斯考特出版社 Kelmscott Press, 50, 86〔喬叟作品集 Works of Geoffrey Chaucer, 51〕／克姆斯考特園邸 Kelmscott Manor, 32, 45, 52／克勞佛 Crawford, H., 64／克萊恩 Crane, W., 41, 46, 48, 58, 63-4, 65-6, 68, 76, 96, 125／利舍比 Lethaby, W. R., 63-4, 67, 111-13, 111, 115／坎頓美術與工藝學校 Campden School of Arts and Crafts, 68／希屯 Heaton, C., 60, 63／希爾 Hill, J. W., 〔蘋果花開 Apple Blossoms, 36〕／希爾斯 Hills, H., 37〔脫脂牛奶瀑布 Buttermilk Falls, 37〕／忍耐 Patience, 97, 98, 99／李卡度 Ricardo, H., 113／李伯蒂 Liberty, A. L., 72-3, 95-6／李伯蒂公司 Liberty and Co., 71-3, 95-7, 95-8, 99／李門施密德 Riemerschmid, R., 120／杜莫里哀 Du Maurier, G., 100, 102／狄格拜爵士 Digby, Sir M., 14／狄爾 Dearle, J. H., 49／貝利史考特 Baillie-Scott, M. H., 105, 106, 115／貝倫斯 Behrens, P., 120, 121-2, 125／貝爾特 Belter, John H., 80-1／貝德福特公園 Bedford Park 93, 102-3, 104-5／辛辛那堤陶藝俱樂部 Cincinnati Pottery Club, 78

◎八劃
亞當斯 Adams, Maurice, B., 103／佩特 Pater, W., 100／奈勒 Naylor, G., 122／妮可絲，瑪利亞 Nichols, M. L., 78／李溥 Kipp, K., 86／帕克斯頓 Paxton, J., 14, 14／林得赫斯特大廈（紐約）Lyndhurst, N. Y., 22-3, 23／波以龍 Poillon, C. L., 79／波寇克 Pocock, L. L., 49／萊特 Wright, F. L., 9, 88-90, 88, 90-1, 110／社會主義者聯盟 Socialist League, 48, 50, 52／社會主義演講集 Lectures on Socialism, 9／肯頓商行 Kenton and Co., 67, 112／芝加哥美術與工藝學會 Chicago Arts and Crafts Society, 89／金沁 Gimson, E., 49, 64, 67, 68／金屬製品 metalwork, 64, 68, 72, 86, 96, 122, 122-3／阿米特各 Armitage, A. C., 8／阿斯比 Ashbee, C. R., 9, 48, 64, 67-8, 68, 70, 70, 72, 110, 155〔手工藝與競爭性的工業 Craftsmanship in Competitive Industry, 67〕／阿德勒及蘇利文公司 Adler and Sullivan, 88／芮斯登 Ramsden, O., 98

◎九劃
炭筆 Crayon, The, 36／保羅 Paul, B., 120／保羅·李維爾陶器廠 Paul Revere Pottery., 79, 79／俗人 Philistine, the, 86／南肯辛頓博物館（倫敦）South Kensington Museum, London, 43, 45／哈伯德 Hubbard, E., 76, 86-8, 86／斯小小旅程 Little Journeys, 86, 86／哈樂迪 Holiday, H., 63／威尼斯之石 Stones of Venice, 10, 18／威利慈住宅（伊利諾州）Ward Willitts House, Illinois, 90／威爾寇克斯 Wilcox, H. E., 78／威瑪包浩斯 Weimar Bauhaus, 見包浩斯／拜耳 Bayer, H., 122／施密特 Schmidt, K., 119／柯布登桑得森 Cobden-Sanderson, T. J., 49, 64／柯貝特 Cobbett, W., 15／柯瑞偉克 Creswick, B., 60／柏林貿易學校 Berlin Trade School, 119／柏菊士 Burges, W., 57／柏頓，伊莉莎白 Burden, E., 43／柏頓，珍 Burden, J., 見莫里斯，珍／洪恩 Horne, H. P., 60, 63／洛伊克洛福特出版社 Roycroft Press, 86-7, 86／洛克伍德陶器廠 Rookwood Pottery, 78-9, 78／洛奇屋（麻州）Rotch House, Mass. 25／玻璃製品 glass work, 70, 78, 78, 117／斯彩繪玻璃 stained glass, 39, 41, 42, 43, 46／皇家針織學校 Royal School of Needlework, 71-2, 76-7, 76／皇家學院 Royal Academy, 28, 31, 63／紅屋 Red House, the, 32, 34-6, 35, 40, 43／美術與工藝展覽學會 Arts and Crafts Exhibition Society, 64, 67, 68／美術與工藝運動 Arts and Crafts Movement〔先拉斐爾派 Pre-Raphaelites, 11, 16, 28-37／同業公會 craft guilds, 48, 49, 58-73, 76／在美國 in U.S., 9, 11, 20, 22-5, 36-7, 41, 76-91, 99／在德國 in Germany, 106, 111, 115-23／李伯蒂公司 Liberty and Co., 71-3, 95-7, 99／定義 definition, 9-10／背景 background, 14-25, 124-5／唯美主義運動 Aesthetic Movement, 60, 93-107, 115／現代運動 Modern Movement, 82／新藝術 Art Nouveau, 60, 68, 115／與莫里斯 and Morris, 11, 39-52／歷史 history, 9-11〕／美學 aesthetics, 9, 79, 80, 82, 112／范德威爾德 Van de Velde, H., 115, 120-2／英國住宅 Englische Haus, Das, 115, 118-19／英國勞動階級的處境 Condition of the Working Class in England, 15-16／英詩的種子與果實 Seeds and Fruit of English Poetry, 28／迭里 Deli, C., 123

◎十劃
修復 restoration, 47, 72／倫敦勞工學院 Working Men's College, 36／唐寧 Downing, A. J., 20, 23, 76〔鄉村住宅 Cottage Residences, 20, 21〕／夏尼步道 Cheyne Walk, 68／家具 furniture 24, 24, 32, 32, 34-5, 37, 43, 44-5, 45, 48, 54-5, 60, 61, 67-8, 68, 70, 80, 80-1, 82-3, 82-3, 86-7, 91, 94-7, 96, 101, 106, 117, 122, 123, 125／席爾 Sheerer, M. G., 79／席爾斯比 Silsbee, J., 88／庫克 Cook, C., 13, 37〔美麗之屋 House Beautiful, 13〕／恩典堂（紐約）Grace Church, N. Y. 20, 20-1／恩格斯 Engels, F., 9, 15-16〔英國勞動階級的處境 Condition of the Working Class in England, 15-16〕／書本裝訂

bookbinding 49-50, 51, 86／格拉斯哥四人組 Glasgow Four 106／格拉斯哥藝術學校 Glasgow School of Art, 104, 106／格林兄弟 Greene & Greene, 88, 89-91, 110／格瑞伯家屋 Grevel's House, 72／泰勒 Taylor, W. W., 78／泰勒，湯姆 Taylor, T., 103／泰曼 Twyman, J., 89／紐康學院陶器廠 Newcomb College Pottery, 79／草原學派 Prairie School 88／逃往埃及 *Flight into Egypt,* 43／馬克思 Marx, K., 10-11, 16／馬克思，艾利諾 Marx, E., 50／馬克莫鐸 Mackmurdo, A. H., 49, 60, 61, 63, 71〔任爵士的城市教堂 *Wren's City Churches* 61〕／馬歇爾 Marshall, P. P. 40／高德威 Godwin, E. W., 94, 96, 101, 105

◎十一劃

唯美主義運動 Aesthetic Movement, 60, 93-107, 115／國家社會主義者 National Socialists, 119, 123／國產藝術與工業協會 Home Arts and Industries Association, 71, 72／寇爾 Cole, T., 36-7／寇爾曼 Colman, S., 77／崔格 Triggs, O. L., 89／崔絲坦查拉之屋（巴黎）Tristan Tzara House, Paris, 119／彩繪玻璃 stained glass, 39, 41, 42, 43, 46／教友派運動 Quaker movement, 24／理性著裝協會 Rational Dress Association, 96／理查森 Richardson, H. H., 76／現代之家 Maison Moderne, 115／現代畫家 Modern Painters, 36／現代運動 Modern Movement, 82／畢爾 Beale, J. 51／第凡尼 Tiffany, L. C., 77, 77／第凡尼商行 Tiffany's, 71, 78／符立司 Frith, W. P., 103／船屋（芝加哥）Hull House, Chicago, 89, 90／莫里斯，威廉 Morris, W., 7, 9, 11, 6-17, 20, 37, 39-52, 44, 51, 76, 82-3, 86, 88, 112〔次要的藝術 *Lesser Arts,* 41／社會主義演講集 *Lectures on Socialism,* 9／政治 politics, 50, 52／桂妮薇皇后 *Queen Guenevere,* 33／烏有鄉消息 *News from Nowhere,* 50, 52, 55, 72／紡織品 textiles, 49／彩繪玻璃 stained glass, 43／與先拉斐爾派 and Pre-Raphaelites, 29, 31-2, 32, 34-7／壁紙 wallpapers, 43, 46〕／莫里斯，珍 Morris, J., 34-5, 43, 43-4, 49／莫里斯公司 Morris, Marshall, Faulkner & Co., 35, 39-55, 45, 47-8, 51, 53-5, 64／莫里斯學會 William Morris Society, 89／莫瑟 Moser, K., 115-16／設計與工業協會 Design and Industries Association, 112／麥卡尼 Macartney, M., 63, 67／麥克奈爾 MacNair, H., 106／麥克拉南漢 MacLanahan, H. H., 79／麥克洛林 McLaughlin, M. L., 78／麥克婁 McLeod, R., 105／麥金，米德與懷特公司 Mckim, Mead and White, 76／麥金塔 Mackintosh, C. R., 104, 106, 107, 112, 115, 125／麥唐諾，法蘭西斯 Macdonald, F., 106／麥唐諾，瑪格麗特 Macdonald, M., 106／麥凱爾 Mackail, J. W., 43

◎十二劃

傅萊 Fry, L., 79／傅蘭頓 Frampton, G., 113／傑卡提花機 Japanese influences, 95-6／傑弗瑞商行 Jeffrey and Co., 76／傑伯夫人 Jebb, Mrs., 71／傑克 Jack, G.,

48-50, 51, 55／勞倫斯 Lawrence, S., 8／富雷克爾頓 Frackelton, S., 79／惠勒 Wheeler, C., 71, 77, 77, 79／惠斯勒 Whistler, J. A. M., 60, 95, 99, 101〔十點鐘講演 *Ten O'clock Lecture,* 104／黑與金的夜景 *Nocturne in Black and Gold,* 102-4／與羅斯金 and Ruskin, 102-4〕／斯坦登宅邸 Standen Hall, 46, 51, 53-4／斯東尼威爾 Stoneywell, 67／普立馬維希 Primavesi, O., 116／普金 Pugin, A. W., 9, 17, 17-18, 19-20〔對比 *Contrasts,* 16, 19-20〕／普萊爾 Prior, E. S., 63／湯恩比會館 Toynbee Hall, 67／結盟藝術家 Associated Artists, 77／結構性風格 Structural style, 82／萌芽 *Germ, The,* 31／費雪 Fischer, T., 120／費爾 Farrer, C., 36, 37／時移事往 *Gone Gone,* 37／賀思禮 Horsley, G., 62, 63／鄉村住宅 Cottage Residences, 20, 21／開斯偉克工業藝術學校 Keswick School of Industrial Art, 64, 71

◎十三劃

塢爾納 Woolner, T., 29／奧布里西 Olbrich, J. M., 114, 115, 120／奧約翰 Upjohn, R., 23, 25／愛默森 Emerson, W. R., 76, 80／新跑道 *New Path, The,* 36-7／新藝術 Art Nouveau, 60, 68, 115／萬國博覽會（巴黎）Exposition Universelle, Paris, 101／萬國博覽會（倫敦）Great Exhibition, London, 14-15, 17, 41／萬國博覽會（費城）International Exhibition, Philadelphia, 42／聖母瑪利亞的少女時代 *Girlhood of Mary Virgin,* 27, 29, 31／聖喬治同業公會 Guild of St. George, 58／聖詹姆斯皇宮（倫敦）St. James's Palace, London, 43／葛洛思芬諾藝廊 Grosvenor Gallery, 102-4／葛勞修德 Grautschold, A. N. 102／葛魯比費恩斯公司 Grueby Faience Co., 78／葛羅培 Gropius, W., 109, 121-2／裝飾藝術 decorative arts, 40-52, 58, 68, 77-9, 102／裝飾藝術學會 Society of Decorative Art, 77／資本主義 capitalism, 9-10／賈夫茲 Jarves, J. J., 22-3, 76／農村工藝 rural crafts, 70, 71-2

◎十四劃

團隊合作 cooperative work, 67-8, 73, 83／歌德風格 Gothic Style, 11, 11, 19-20, 20-1, 22-3, 32, 76／漢默史密斯社會主義者學會 Hammersmith Socialist Society, 52, 55／福克納 Faulkner, C. J., 40／福克納，凱特 Faulkner, K., 43, 44／福克納，露西 Faulkner, L., 43／福樂登堡宅邸 Haus Freudenberg, 120, 125／維也納工作室 Wiener Werkstätte, 111, 116-18, 117／維也納設計與維也納工作室 Viennese Design and the Wiener Werkstätte, 117／維多利亞與愛伯特博物館 Victoria and Albert Museum, 44

◎十五劃

德佛瑞斯特 Forest, L. de, 77／德烈瑟 Dresser, C., 95／德勒斯登工作室 Dresden Werkstätte, 119／德國 Germany, 106, 111, 115-23／德國電氣聯營公司 AEG, 120, 121, 125／德意志工匠聯盟 Deutscher Werkbund, 106, 111, 119-23／德摩根 De Morgan, W., 43, 46, 58-9,

60, 64／摩瑞 Murray, F., 76／摩頓修道院 Merton Abbey, 45-8, 49／摩爾 Moore, C., 37／撒利斯保利大教堂 Salisbury Cathedral, 47／蝶利 Daly, M., 79／震教徒社區 Shaker communities, 9, 24, 24, 76

◎十六劃

學習貿易公會 Trades Guild of Learning, 40／人民憲章運動 Chartism, 17-18／憲章主義 Chartism, 18／機械化 mechanization, 9-11, 15-19, 30-1, 49, 67, 87-90, 110, 118／盧斯 Loos, A., 115, 117, 119／穆特西烏司 Muthesius, H., 68, 115, 119-22, 120, 125〔英國住宅 *Das Englische Haus,* 115, 118-19〕／蕭 Shaw, R. N., 63, 76, 93, 95, 103, 105, 112／諾克斯 Knox, A., 96, 98／霍夫曼 Hoffmann, J., 116, 117, 118, 120

◎十七劃

戴 Day, L. F., 63-4／戴維斯 Davis, A. J., 22, 23, 23, 25／濟慈 Keats, J., 17, 31／聯合工藝 United Crafts 82-3, 83／聯合工藝公司 Fine Art Workmen, 35／薄以榭 Voysey, C. F. A., 70, 96, 96, 105-6, 119／薔薇谷協會 Rose Valley Association, 79／謝丁 Sedding, J., 63／謝東 Seddon, J. P., 43, 44／邁亞 Meyer, H., 122-3／韓特 Hunt, H., 29〔改信基督教的英國家庭，正在幫助一名基督教傳教士免於被德魯伊教教徒迫害 *Converted British Family Sheltering a Christian Missionary from the Persecution of the Druids, A,* 30, 31〕／韓德森 Henderson, P., 47／鴿子出版 Dove Press, 49

◎十八劃

薩塞克斯椅 Sussex chairs, 45, 46-8, 76／魏伯 Webb, P., 32, 34, 35, 37, 40, 43, 44, 45, 46, 46, 51, 54, 64／魏耶特 Wyatt, W., 94／魏揚都弗 Waerndorfer, F., 116

◎十九劃

繪畫 painting, 28-32, 35-7, 77, 100, 102-4／羅比住宅（芝加哥）Robie House, Chicago 88／羅斯金 Ruskin, John, 7, 9, 17-20, 24, 29, 58, 80, 86, 89〔威尼斯之石 *Stones of Venice* 10, 18／素描要素 *Elements of Drawing,* 36／現代畫家 *Modern Painters,* 36／聖喬治同業公會 Guild of St. George, 58, 60／與惠斯勒 and Whistler, 102-4〕／羅塞提，但丁 Rossetti, D. G., 17, 29, 31, 35-6, 40, 42-3, 44〔太陽與月亮之間的愛情 *Love between the Sun and the Moon,* 32／但丁與碧翠絲在佛羅倫斯的相遇 *Meeting of Dante and Beatrice in Florence, the,* 32／聖母瑪利亞的少女時代 *Girlhood of Mary Virgin,* 27, 29, 31〕／羅塞提，威廉 Rossetti, W. M., 28-29／藝匠 *Craftsman, The,* 83, 83-5／藝匠農場 Craftsman Farms 83／藝術工作者公會 Art Workers' Guild, 48, 63-4, 76／藝術家之家 Künstlerhaus, 115／藝術真理促進協會 Association for the Advancement of Truth in Art, 36／藝術雜誌 *Art Journal,* 71／邊森 Benson, W. A. S., 48, 51, 64／鵲而喜 Chelsea, 68, 105／鵲而喜陶藝工場 Chelsea Keramic Art Works, 79